U0015432

生活說書
16

我要
飛高高！

滑板楊小弟摔倒不哭哭，
勇敢繼續練習和得獎的成長之路

楊慶仁

―――著

目次

作者序
做一百次

這不是一個天才的故事，而是一個從四歲到七歲不斷跌倒、在家裡下樓梯都要抓著扶手一步一步踩穩，才敢往下走的孩子，卻可以藉由滑板運動一次又一次克服自身的恐懼，從五米高台一躍而下，且學會在飛越高台後轉體三百六十度的勵志成長過程。

四歲時，幼兒園的楊小弟在國小路邊等待姊姊放學時問我：「怎麼才能比姊姊厲害？」這是話不多的他少有的問題，卻讓我回程一路上在思考，思考著我或許不該只是回答他：「昨晚的小遊戲是因為你還小，所以比不過姊姊。」而是給

他解決問題的方法。到家後，在停車場我刻意讓姊姊先上樓，神祕地跟弟弟說：

「偷偷告訴你一個方法，就是同一招式做一百次！」之後我也在生活上的大大小小事情，刻意把「堅持」刻在他的習慣中。例如從他自己著裝上學開始，前一晚教他先穿襪子再穿長褲、衣服怎麼扎到褲子裡，讓他自己練習二次。之前每次都是姊姊在門口等他，一星期後，變成他站在門口吆喝著要姊姊快一點，同時還斜著眼對我偷笑，這一刻我想他應該GET到了！

學習滑板這段艱辛的道路，更能讓楊小弟體會到「做一百次」的意義！

每天數十次的摔倒，就算楊小弟眼角含著淚、還是要做到成功才肯離開滑場。往往一練習，就是到該回家吃飯的時間才肯罷休，我還得抓著小孩硬把他提回家，還要忍著心疼他沒練習夠本而掉下不甘心的淚水。

然而，正是滑板，弟弟的心態成長很多，讓他更自律掌握自己練習、寫作業、玩遊戲的時間，而且弟弟跌倒慣了，即明白跌倒是成功的必經過程，也明白

只有堅持練下去，才能自由自在灑脫玩滑板：「如果昨天我哭哭就不來練習的

話，今天就不會成功了！」

■楊小弟得獎紀錄和代言產品

一〇九年　第十七屆總統盃錦標賽　亞軍

一〇九年　新北市青年盃半管錦標賽　亞軍

一〇九年　台北市青年盃錦標賽　冠軍

一〇九年　全國極限運動錦標賽幼童男子　冠軍

一〇九年　新北市青年盃滑板錦標賽幼兒組　亞軍

一一〇年　台北市青年盃國小男子Ａ組　銅牌

一一〇年　新北市青年盃低年級男子組　亞軍

一一〇年　總統盃全國錦標賽低年級男子組　亞軍

7

一一〇年　台北市極限運動大賽兒童組　第四名

一一〇年　總統盃國小低年級男子組　銅牌

一一一年　總統盃國小男子甲組　亞軍

一一一年　台北市極限運動大賽滑板兒童組　第二名

一一二年　台北市極限運動大賽滑板兒童組　第三名

一一二年　Mini Ramp 錦標賽 U 10 男子組　冠軍

一一二年　一一二年學年度中正盃全國滑板錦標賽暨一一二年第三次全國積分排
　　　　　名賽國小中年級男子組　冠軍

Jet Sunny 滑板用品贊助選手

ANYTIME 滑板教室品牌代言

odd CIRKUS 滑板鞋和服飾品牌代言

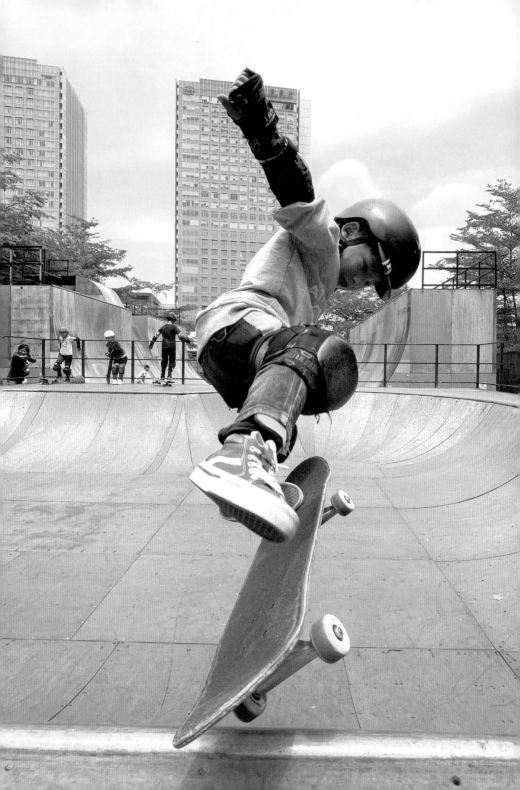

第一章
愛贏又怕水的弟弟

楊小弟，本名楊立綸，二〇一五年出生，水瓶座，成長在一個典型的小家庭。有一個大三歲、古靈精怪的姊姊、每天忙裡忙外照顧姊弟倆的可愛媽媽，還有一隻個性很好且任姊弟倆擺佈的貓咪。我則是一個開心的上班族，一直覺得生活在現代水泥叢林的二個孩子有點可憐，住在鳥籠般的公寓內，生活除了上學，就是待在家裡，生活圈子很小。

下班或閒暇之餘，我就會帶著姊弟倆玩我們這代人小時候的小遊戲，或用紙箱做城堡、射橡皮筋，或一些室內的小活動。偶爾到公園玩溜滑梯或小木馬，也

11

可以讓姊弟倆高興個半天。

四歲以前的弟弟，根本就是姊姊許願而來的真人玩具。每天放學都好奇弟弟今天在幼兒園好不好玩、有沒有新的遊戲。她尤其期待吃完晚餐後，和弟弟一起玩剛做好的紙箱城堡，要弟弟站在城堡旁，拿著夜市打彈珠贏來的塑膠槍充當她的警衛，而她自己則是在紙箱城堡裡當著一堆娃娃的公主。生活上，總是姊姊負責出鬼點子叫弟弟執行，弟弟好玩的玩具也會分分鐘變成姊姊的，但弟弟有個好脾氣，只要姊姊跟他玩，怎麼樣他都不會生氣。也因為這樣的好個性，讓弟弟在幼兒園很受老師及同學的照顧。

弟弟從小就比同年齡的孩子嬌小，出生時僅一八〇〇克，且臍帶繞頸缺氧，還進了台大加護病房。媽媽對弟弟照顧有加，一般第二胎都是當豬養，他也算是「比較受照顧的迷你豬」。每次幼兒園傳來孩子活動或上課的影片時，媽媽一開始都會找不到哪個是弟弟，後來就學會了，只要找最小隻的就是我們家的。

跟很多小朋友一樣，弟弟也有一張可以幫助入眠、安撫心情的臭被被。一張棉質幼兒專用的薄被，四個角因為二邊交接、重疊變得比較厚一些，竟意外成為他心靈的寄託，晚上睡覺前一定要抱著他的臭被被，不停用臉頰磨蹭和狂吸。幼兒時，弟弟還會用沒長出乳齒的牙齦，咬著被被的邊角，享受著被子從牙齦拉扯出來的感覺；長牙後他依然持續這種奇怪的習慣。四個角當中，有一個是我們都猜摸不透的「神奇角角」，只有他摸得出來跟其他三個角有所不同。他抓到被子的第一件事，就是用手四個角摸一遍，馬上就知道哪個是「神奇角角」，然後開始摩擦。每天起床上學前，還要把被子拖到客廳陪伴他換好衣服，才安心出門，一直到現在（二年級）還是一樣。

13

小小的生活圈

由於弟弟平常僅在學校和家裡二點一線生活，身邊只有家人和幼兒園的十個同學，使得弟弟很珍惜和享受外出遊玩或是家族聚會的時光，可以認識更多朋友，大家一起玩。每次帶著姊弟倆出門，弟弟總是特別開心和期待，常常星期一一放學，就追著我們問：「把拔，星期六要去哪裡玩？」「馬麻，星期三可以去小夜市嗎？」

然而，因為工作的關係，有時週末無法帶他出門，個性溫和的弟弟很能夠體諒，不哭不鬧地在家等我下班。七歲前，弟弟的生活是沒有3C產品的，在家跟姊姊一起玩些益智小遊戲。姊姊會帶著他玩拼圖、畫畫以及注音練習。因為爸爸我不喜歡假日人擠人，所以就算假日出門，也是在後山無人的小溪玩水、砌水壩，或是在河濱公園騎自行車、到人少的沙灘玩沙。雖然可以讓小孩適當地放

電，但總少了一些和人群接觸的機會。

姊弟倆生活圈子小，接觸的事物不多，家裡添購新的冰箱，自然就是二個小傢伙的大事了。看著媽媽清空舊的冰箱換成新的，姊弟倆也不知道在忙啥地跟進跟出，搶食著媽媽冷藏的果凍。換完後剩下一個超級大的紙箱，原本廠商可以幫忙回收的，但搞怪的姊姊鼓著水汪汪的眼睛說：「這個可以做成城堡嗎？原本那個可以給弟弟喔！」計畫了二天後，週末我跟姊弟倆帶著文具還有一些小工具，便開始製作城堡了。弟弟感覺好像就要過年了一樣，超級雀躍！不停地跳來跳去嚷著：「我們要自己做城堡了！我們要自己做城堡了！」

跟姊姊不同，弟弟年紀雖小，但買徹指令這事卻非常到位。幫忙拿尺、捲紙版、畫窗戶等，弟弟全程參與，也充滿好奇心，仔細看著我的每個小動作。當有重複的工作時，例如這座紙箱城堡設計成樓中樓，中間的樓板就需要七根橫梁支撐，他馬上就知道工作順序，主動準備紙板，並提醒我要畫上刻度。

四個小時的城堡製作，由於有對照組（姊姊）的關係，相對於姊姊一下子要吃東西、一下子要喝水的三分鐘熱度，讓我對弟弟的專注力刮目相看。在弟弟幫忙的過程中，我也會跟弟弟玩一些心理遊戲，後來發現非常有用！例如鼓勵他提供建議「城門要開在哪邊？」「要單開還是雙開？」「窗戶要用哪種形狀？」每次他做了決定後，我便畫出他形容的門窗，假裝不懂這樣好不好，讓他決定是否需要修改。當他的第一個決定（城堡門）按照他形容的樣子成形後，看到他握拳、眼睛發出光芒的樣子，我就知道這種鼓勵方法用對了！後來的窗戶、二樓樓板，以及其他小細節，我都依樣畫葫蘆，讓他在枯燥的紙板切割、塑形、黏貼中，加入他的想法和成型。每隔一段時間就給他一個小項目做，誇獎和鼓勵會讓他有成就感，主動想往下一個目標前進。

傾聽與鼓勵，就是孩子延續專注力、朝目標前進的開關。身為家長的我，收穫比孩子更多！

雖然是紙箱城堡，結構也不能馬虎。

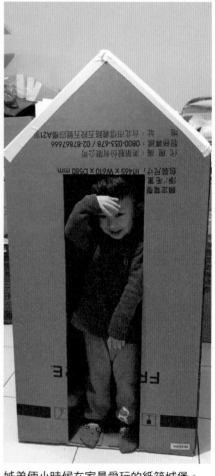

姊弟倆小時候在家最愛玩的紙箱城堡。

二十分鐘學會騎腳踏車

和我們以前成長的過程不一樣，都市的孩子很少鄰居或玩伴，家長也不放心讓孩子自己跑出去玩，因此他們的生活圈不大。家中的益智遊戲、卡通，以及跟姊姊的打鬧，也會越玩越膩，慢慢地，他們也開始響往戶外的活動。

這時候剛好我們搬了新家，頂樓有個二十多坪的空間，於是我在拍賣網站買了一張二手的跳跳床讓他們在頂樓玩。初次見到這張跳跳床時，姊弟倆簡直樂歪了。由於擔心會吵到鄰居，我們約定好每天只能在放學回家後玩半個小時，每每玩到興頭上就被媽媽叫下來洗澡吃飯了。有天晚上，弟弟在我下班時告訴我，他很想玩跳跳床，剛好那天要把他以前的小床丟去回收，就順手將床墊拆下包住跳床床腳，震動的共鳴聲竟迎刃而解！姊弟倆開心地跳了一個晚上，也就在這時，發現相較於姊姊同齡時期，弟弟的運動細胞好像不錯。

既然有了頂樓的空間，我也常常在頂樓踩著我的自行車訓練，即放一個訓練台，自行車可以在上面原地騎行，那時正要挑戰騎自行車上合歡山武嶺，每天強迫自己訓練一個小時，增強肌耐力，而他們倆就在旁邊玩著跳跳床，一邊看著我騎車，一邊聽著我跟車友討論要準備的東西與練習的重點。

就在我的自行車旁，便擱放著姊姊以前學習的小車，是台超小的單車（比滑步車小一點點），是以前朋友送給姊姊學習用的。弟弟在玩跳跳床之餘，便嚷嚷著想要學騎腳踏車，見他兩眼發光，就答應他週末準備好護具，就讓他學看看，畢竟姊姊可是花了二個星期才學會，原本想讓他在頂樓摔個幾天，再帶他到公園像教姊姊那樣扶著他慢慢練習。

到了週末，這個小傢伙一大早就來叫醒我了，吵著要學騎車，見狀便把護具給他，教他如何穿戴，並把銹跡斑斑的小車清潔、潤滑一下，讓他試坐調整了座椅。因為當天我還有工作，便把訓練弟弟的工作交給了姊姊，並囑咐姊姊千萬別

讓弟弟沒穿護具受傷了，要像我教她時那樣扶著他……布拉布拉說了一堆，確認姊姊有親自示範給弟弟看後，我便驅車前往公司了。在我快到公司時（路程約莫二十分鐘）便接到媽媽的電話，話筒旁傳來二個小屁孩尖叫的聲音，姊姊喊道：

「弟弟會騎腳踏車了！爸爸！我教會弟弟騎腳踏車了！」我也非常震驚！這時的

弟弟很快就學會騎腳踏車。

弟弟才剛滿四歲，連下樓梯都一定要抓著欄杆、牽著他才願意下樓！

會騎車後，假日的活動突然變多了。孩子的電力永遠用不完，從剛開始在公園溜滑梯、內湖運動公園玩水，變成了騎車到淡水。一路騎在河濱自行車道很安全，我和媽媽也跟在後面騎，並準備好便當和飲料，一個下午他們邊騎邊玩，來回約七十公里，竟然也騎完了！只是累癱了媽媽，貼了一個星期的痠痛貼布。本以為每天待在家裡的飼料雞，不太可能騎完全程，半路可能就折返了，這時候我才發現，孩子只需要一點點鼓勵，便會激發很可怕的潛能。

隨著住家四周的河濱公園大多都騎過了之後，姊弟倆又開始在家裡追逐了，弟弟雖然常常跌倒，卻很愛追著姊姊跑，外出時也是跳來跳去的。搞怪的老爸我又想讓他們玩玩別的東西，由於捨不得花錢的個性，我便在網路淘了二台二手的滑板車（前面二輪後面一輪，有手把可以控制方向的玩具）。老規矩，先到頂樓測試！花了十分鐘簡單的教學（雖然我不會，但有 YouTube 大神），接下來就叫

他們把護具穿好，晚上便到公園試滑。還好有護具的保護，弟弟雖然摔了幾次，

依然掛著眼淚繼續追著姊姊跑（不知道為什麼那麼愛追著姊姊跑啊），幾天後，

滑板車也變成了他們的代步工具，偶爾出門逛街也不用牽牽抱抱了，我這老爸也

鬆了一口氣。

從洗澡訓練不怕水

　　夏天本來就應該玩水！鑑於姊弟倆還小，我也怕自己一次抓不住二隻會發生

危險，一開始就到水較淺的沙灘，讓他們玩沙之餘，慢慢接觸海水。多次示範要

他們倆看著我憋氣、換氣和水母漂浮後……我一回頭他們竟然一直在玩沙，根本

沒有想要理我的意思。平常我們對姊弟倆的教育，交代他們大人不在時千萬不要

到水邊玩，很危險，溺水就看不到爸爸媽媽了……可能因此弟弟的膽子超級小，

怕水的程度連平常洗澡時，臉上潑到水都要立馬撥掉，不然會一直叫，無法洗澡。

由於沒有游泳教學專業知識，我只能帶弟弟到淺水處（水深只到我的膝蓋），想抱著讓他試試憋氣一秒鐘。但是我完全沒辦法好好抱著弟弟，他跟無尾熊一樣雙手抱著我的腰、兩腿夾著我的大腿，永遠不放開似的。我嘗試硬拉開他的雙手，但他的腳還是夾在我的小腿肚上，並瘋狂尖叫……折騰了十幾分鐘，我屈服了！「你們跟媽媽岸上玩沙吧，我自己游一下好了。」這樣挫折折讓我回家立馬下單了二組游泳圈，以及套在手臂上輔助用的浮球。考慮到弟弟可能只是怕眼睛進水，也順便點了蛙鏡。

除了這些新「玩具」外，怕水這個問題應該也要一起解決吧！接下來的一個星期，我不斷思索這個問題，回想小時候我是怎麼學習游泳的，呃，但腦子裡都是被同學丟到水中的畫面，孩子是自己的，不太可能這樣操作吧。既然洗澡會怕

臉上潑到水，那我們就從洗澡開始吧！

因為跟孩子一起洗澡很好玩，所以我常跟他們倆一起洗（也順便省水啦）。

一開始先是鼓勵弟弟說：「其實游泳跟洗澡一樣。如果你學會了臉不怕水，很快就會游泳了，到時候就可以跟爸爸一起游出去看魚，還可以抓海星耶！」這時弟弟眼角的光芒閃現了！我便順勢用花灑噴了一點水在他臉頰，趁他還沒有動作時誇獎他：「哇！玩水回來後，你變強了耶！臉都不怕碰到水了，應該很快就學會游泳了吧！」這時被我誇得一臉懵的弟弟馬上嘴角上揚：「對耶！我們再試試看！」

於是乎，從原本的水噴臉頰、下巴、額頭，漸漸靠近到鼻子。我們就這樣玩了一個星期，弟弟已經不怕花灑噴在臉上，並可以憋氣一下下了。第二星期，持續誘導他，便可以用花灑從上往下淋著臉持續三十秒，透過微微張開的嘴巴呼吸，這時候，我知道他過關了！

網上訂購泳圈和蛙鏡到貨後，姊弟倆迅速拆開包裝開始試戴，鬧哄哄討論著要去哪邊學游泳，姊姊還趴在地上模仿 YouTube 上的教學，胡亂地學著青蛙划水，這時弟弟這個跟屁蟲也跟著姊姊做一樣的動作，瞬間客廳的景色變得異常搞笑。

礙於海邊變數太多，我開始搜尋地圖，看看哪邊適合初學者練習，隔天便帶姊弟倆到台北市南港的公立泳池。會選擇這裡，是因為它兼顧了安全和好玩，有淺水區（約四十至五十公分）和漂漂河（約八十至九十公分），還有小型滑水道。因為身高和穿戴泳圈的關係，姊姊一下子就適應了，敢讓我牽著手在漂漂河裡慢慢漂流。但弟弟因不安全感作祟，一定要我二隻手抓著他才願意入水。

漂漂河水道很長，我不放心讓姊弟倆自己玩，接著便帶他們來到淺水區。水深大約是成人膝蓋的高度，很適合小孩戲水。一轉眼他們已經自己玩開了，於是便可以啟動我的計畫了，嘿嘿。我掏出預藏的五個五十元硬幣（五個是有特殊用

意的），在半徑五米處隨意丟出，姊弟倆瞬間發現這是我發明的新遊戲，弟弟看到我眼神示意要他跟姊姊比賽（這眼神只有我倆懂），但這時弟弟對水還是有點怕怕的。

姊姊瞬間扶好蛙鏡，開始低頭找硬幣。這個高度對他們來說，無法在臉不碰到水的狀況下，手可以伸到水底撿起硬幣。姊姊一開始是在臉碰到水面的高度，看清楚硬幣位置後，再伸手下去碰運氣瞎摸，但因為戴在手臂的浮球，使得姊姊的手一直無法沉下去撿硬幣。姊姊先試著脫掉一個手臂上的浮球，側著身子讓那隻手臂盡量往下伸，雖然半邊臉已經下水了，還是無法順利撿到。試過一、二次失敗後，姊姊漸漸有了憋氣頭潛進水裡的勇氣。接下來她把雙手的浮球都脫掉，開始淺淺地潛入水中。

弟弟全程一直仔細觀察，這時他好像發現了ＢＵＧ（漏洞）一樣，馬上壓緊蛙鏡，照著姊姊的步驟做了一遍。雖然這過程只有一秒鐘的時間，但在旁邊觀察

的我發現這就是「生命真的會自己找到出路！」姊姊摸索了幾次後，仗著身高優勢瞄準位置，快速潛下又上來，五個硬幣全被她撿走了，弟弟掛零。

第一局姊姊碾壓式獲勝，弟弟並沒有氣餒，反而好像學到了什麼。小短手試著往下伸出，測量著臉與水面的距離，喊著：「把拔！我們再來一次！」還瞄了一眼姊姊，生怕被姊姊搶到好位置。在姊姊連勝了五、六場後，弟弟終於開始撿到硬幣了，還撿到二個！「看來你很難贏姊姊了，她找到三個耶。」我奸詐地說道，他嘟著嘴說：「我已經找到方法了，一定可以贏姊姊！」

其實無論弟弟能不能贏姊姊都不重要，因為我設計遊戲的目的已經達到了。

五個硬幣，所以會有輸贏，激發了姊弟倆想贏的決心。為了鼓勵腿短的弟弟，有時我還會故意把硬幣丟得比較靠近弟弟。這硬幣遊戲我們玩了一個下午，離開前他們已經可以在我丟出硬幣的同時，勇敢地或跳或鑽到水中爭搶硬幣了！他們的勇氣進階了。

當然，我們最終的目標是訓練姊弟倆下水游泳。這時已經進入秋季，住家隔壁學校的泳池冬季會有折扣，詢問了一下泳池的教學課程，便幫姊弟倆報名。冬季天氣冷了泳池果然沒人，巨大的泳池只有教練和姊弟倆。雖然氣溫低，但室內溫水泳池還不至於讓人冷到發抖（水裡比岸上溫暖多了）。沒有旁人的干擾，弟弟練習得異常認真，雖然還會時不時撥去臉上的水漬，但顯然已經不害怕了。

透過教練的引導，弟弟已經敢獨自一人在泳池裡玩水了。小孩學習一個項目往往困難重重，但抽絲剝繭找到阻礙的因素，並加入好玩的小遊戲，就能慢慢地由源頭逐一攻克，一點一滴往目標邁進。這個過程也是全程在旁觀察的我享受在其中的。

姊弟倆看了 YouTube 上的游泳教學，就在客廳模仿了起來。

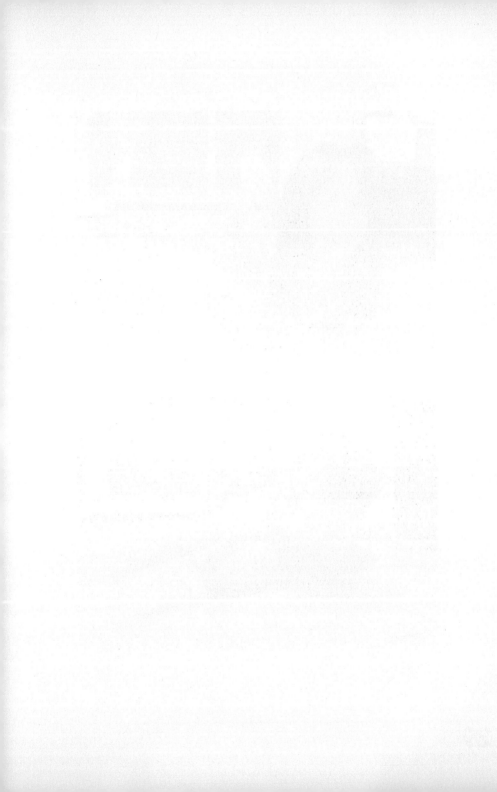

第二章
將錯就錯的滑板緣

二〇一九年聖誕節前夕，相信每個家長都跟我一樣，抓破腦袋想不出要送給孩子什麼禮物！每天晚上睡覺前，我都習慣滑一下手機搜尋拍賣（好吧，就是小氣啦）尋找靈感。有一晚無意間看到直排輪，很不錯，是讓孩子放電的運動，而且只要把他們放生在公園就可以持續放電了！（笑）看了一下尺寸和價錢後，下單了一雙直排輪。但還少一樣禮物耶！我是希望有二種不同的禮物可以交換玩，於是在省錢的前提下，又在同一個賣家的賣場裡買了滑板（一起買省運費），接下來就是漫長的等貨時間。

聖誕前一晚，媽媽支開孩子、爸爸藏好禮物，第二天一大早，姊弟倆起床後，就發現「因為家裡沒煙囪，進不來的聖誕老人」只好放在陽台的禮物，而且還很大件，興奮得一直在猜到底裡面是什麼。幸好小孩還不識字，包裹上還大大印著「××快遞」。

經過姊姊暴力拆解後，發現是直排輪和滑板。因為是姊姊先拆包裝的，所以她先選。

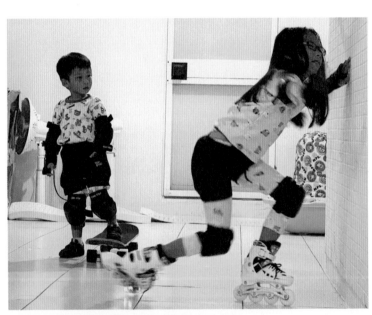

姊姊和弟弟拆開聖誕禮物後就在家裡玩了起來。

較精美的直排輪包裝瞬間擄獲她的目光，高興地試穿了直排輪。可憐的弟弟也假裝很高興，拿著滑板問我這是什麼……我告訴他這是滑板，他一股腦跑去找包裝盒內有沒有手把！因為在他心目中，這樣的東西叫做滑板車。

搜尋未果後，弟弟的目光就轉向正在旁邊試穿直排輪的姊姊，這時我正在幫姊姊調整鞋子的大小，雖然姊姊的腳比弟弟大，但是直排輪的鞋子要調整到最小她才能穿，弟弟則是完全沒辦法穿了。雖然不是他的尺寸，弟弟也好奇地看著我用螺絲刀幫姊姊調整，他在一旁也依樣畫葫蘆，想要調整另外一隻鞋子，完全沒有想要理會他的滑板……

簡單的調整後，姊弟倆便拿著「禮物」去頂樓玩了，我趁空檔想補眠一下，無奈姊弟倆加起來十二個輪子在頭頂上咕嚕咕嚕滾動著，完全沒辦法睡啊！翻滾掙扎了一陣，決定上去陪他們玩吧！一打開頂樓的門，映入眼簾的畫面簡直讓我笑翻了！

33

弟弟趴在滑板上像烏龜一樣，後腳翹起來充當手推車的手把，姊姊在後面抓著他的腳推他。姊姊因第一次玩直排輪站不穩，一直摔倒，不是很安全，且假日在頂樓玩也怕吵到鄰居，索性就帶他們去賣場找護具，也搜尋了賣場附近可以玩直排輪和滑板的公園。

安全帽、護膝和護掌都有了，開始吧！到了公園，先放生弟弟在旁邊自己玩；姊姊這邊，我自認為可以憑著我小時候玩溜冰鞋的記憶，教她怎麼「玩」，結果發現以前的「溜冰鞋」像汽車一樣，有兩兩並排的輪子，可以站得比較穩，而「直排輪」顧名思義就是一排四個輪子，不容易站得穩。我正傷腦筋的時候，姊姊似乎也發現了我的困難，「我自己去玩囉！」說罷就扶著欄杆朝向別的直排輪小朋友滑去，頭也不回地溜走了，留下我和趴在滑板上的弟弟。

請 YouTube 大神教滑板

雖然搶不到直排輪，但弟弟一樣很愛他的新滑板。我讓他站在滑板上，牽著他的手慢慢滑行（但我強忍著不笑，感覺好像在遛狗）。弟弟腳不知該怎麼踩，重心也不知該往哪放，沿路牽著他走個二步，就會掉下來。後來弟弟發現滑動時輪子會發亮，覺得很好玩，便要我牽快一點。我的老天鵝啊！我的腰受不了啊！

趁著休息時間，讓弟弟吃個點心、喝個水，我又請出了 YouTube 大神，臨時抱佛腳看了一些簡易的教學，然後我用肯定的口氣告訴弟弟：「爸爸知道怎麼玩了！」順手將教學影片給他看了一下，當他在觀看時，我試著滑了二步，「不就是滑板咩！哪有難度！」我心裡驕傲嘀咕著。接下來想讓弟弟看一下爸爸的專業滑板教學。現學現賣，我以臨陣磨槍的知識跟弟弟說：「前腳踩這邊，後腳滑行一步，等到有一點點速度時，後腳踩上去！就這麼簡單，懂了嗎？」只見他張著

35

嘴一臉疑惑地看著我。

我一講完他又想趴上去當烏龜玩滑板了，實在看不下去的我便跟他說：「來，爸爸示範一次給你看，很簡單。」說罷我就一腳踩上滑板，照著教學影片的方式，另一隻腳往後推，「看到沒，這是第一步！」我說道。這時我突然覺得自己真是滑板天才！速度有點慢，我想要帥，覺得速度可以再快一點，這樣後腳站上滑板時，就可以帥氣往前

帶著姊姊和弟弟到公園玩直排輪和滑板。

滑行了。想像總是美好的！因為滑板往前滑時，我的重心就會往後，越想踩穩反而滑板越往前滑，就這樣滑板朝前方噴射出去，我人就像卡通畫面那樣，在原地腳往天空抬起，背部朝下（好像撐竿跳落地前的姿勢）直接砸向地面。原本還以為我這樣跌倒會嚇到弟弟，沒想到這沒心肝的竟然笑出了眼淚！還隨口說了句：

「把拔！你很笨耶！」

忍著痛，我爬到旁邊的椅子上坐著，耳裡還聽到後面的家長對著自己的孩子竊竊私語：「他剛摔得超好笑！你沒穿護具不能這樣摔啊！」誒，我有聽到好嗎！正當我痛得眼角泛淚時，看到弟弟已經學著我剛剛的示範，一步、一步慢慢往前滑，雖然第二隻腳沒有站上去，但已經可以緩慢前進了。

經過之前的基本練習後，弟弟已經可以慢慢滑動了。由於他年紀較小（當時四歲），身材又特別嬌小，常常會聽到其他人誇獎他：「好小隻、好厲害喔！」加上可以接觸到其他小朋友，弟弟常常吵著要去「玩」滑板，因此我們常去極限

公園讓姊弟倆練習。但弟弟常常玩了一下滑板，就跑去玩其他遊樂設施了，丟下我拿著滑板到處追小孩。

玩滑板真的好帥氣

　　某天傍晚，有幾個厲害的大哥哥也在玩滑板，超級帥！弟弟目不轉睛地看著大哥哥各樣的招式，也想拿著滑板跟著玩。一個大哥哥跟我們說，至少要學會一些基本功（基礎滑行、轉彎……太多了我記不起來）才能上 U 台（Mini Ramp），否則有點危險。這時弟弟拉著我的手想要練習（其實他是想要跟哥哥們一起玩），經過大哥哥的說明，我帶著弟弟先在旁邊練習滑行。果然有目標後，他練得特別認真。這時的他走路偶爾還會跌倒，但卻在練習時一次一次的跌倒後站起來，繼續嘗試，我在旁陪伴都能感受到他的堅持！

一連幾個週末我們都在極限公園度過。慢慢地，弟弟已經可以在滑行後雙腳踩上滑板，藉由重心偏移的方式，讓板子微微地左右轉。雖然很多極限場地的設施還不能玩，但弟弟已經敢在小小的斜坡上（大約三十公分高）往下滑去。看似很無聊，但他雙眼始終散發著光芒，並不時望著U台上的哥哥們，應該是很想去跟他們玩吧！

公園其他的小朋友在爸爸（當時我覺得是小孩的爸爸）的攙扶下，一招一招地學習，我和弟弟也在旁邊看一點學一點，可是始終摸不著頭緒，只能依樣畫葫蘆。每每只要有一點點的進步，弟弟就會上竄下跳雀躍著，似乎離夢想又近了一步！

U 台又叫 U 池，為半管式（half-pipe）滑道，是滑板等極限運動常見的
設施。U 台有大、小尺寸之分，小的就叫做小 U 台。標準 U 台高 3 至 4.3
米。

大、小 U 台除了尺寸不同外，在結構上也有差異。大 U 台斜坡頂端有一
段叫 vert 的部分，這段是完全垂直的，這一段可以讓滑板運動員更輕易
騰空躍起。小 U 台則沒有 vert 的部分，較不利於騰空翻轉。

Mini Ramp 屬於小 U 台，高度一般約 90 至 120cm，比較著重於二端欄
杆上的滑板動作技巧。

摔得好痛

有一次弟弟從小平台往下滑的過程中，因重心不穩，身體太向前傾，一頭栽進水泥地板！他跌倒後抬頭那一剎那，我都快崩潰了！鼻子磨掉了一大塊皮，鮮血直流，身邊很多家長趕緊遞給我衛生紙和藥膏。看著弟弟哭得眼淚鼻涕直流的，我下意識就趕快收拾東西，準備回家挨罵（媽媽一定氣瘋了！）。然而讓我驚訝的是，弟弟卻眼角含著淚水，鼻子掛著一條鼻涕跟我說：「你要幹嘛！我快要成功了，可以再玩一下嗎？」我揪著心答應他，陪他完成他覺得很帥的滑行下坡。

回家後，我一直覺得買錯安全帽（太大顆會掉到後腦勺去，保護不到額頭和鼻子）心裡很內疚。透過滑板場其他家長的介紹，我幫弟弟買了較合適的安全帽，也得知南港有個直排輪、滑板專用的場地，而且是專業的木質地板。搜尋到

41

地方後，便帶著姊弟倆去朝聖。寬大的場地看得姊弟倆眼睛都快掉出來了。弟弟抱著滑板一直跳一直跳著大喊：「快點進去！快點進去！」雖然場地很大，但設施也更高，還好場地邊有一條斜坡，可以讓初學者練習。

站在場邊看著別人怎麼玩的弟弟也躍躍欲試，就徑自拿著滑板從斜坡最高處往下滑。這時我正跟姊姊說要怎麼玩、幫她穿戴護具，弟弟已經悄然地往下滑了（十幾公尺的長斜坡），滑到最下方時還摔倒，前方是鐵竿道具，弟弟就這樣橫著肚子向鐵竿滑行撞去！「碰！」巨大的聲響讓我嚇了一跳，回頭一看沒想到是弟弟！衝到他身邊時，因疼痛和驚嚇，弟弟抱著肚子瘋狂大哭，我趕快抱起他查看身上有沒有傷勢，看著他豆大的眼淚從眼眶不斷流下，超級心疼！

待弟弟情緒稍緩可以站起身時，我跟他說：「這邊我們還不熟悉，先回家吧！改天再來玩。」他默默點點頭牽著我走向車子，但走到滑板場門口時，他牽著我的手突然一緊，說：「其實沒那麼痛，我們從低一點的地方試試看好嗎？」

我知道他很痛，但他期望和其他小朋友一起玩的眼神說服了我。再次確認弟弟身體無礙後，我又牽著紅著眼眶、掛著二條鼻涕的弟弟走回滑板場。

雖然南港極限運動中心場地很棒，但還是要有滑板的基本功，才能盡興玩啊！姊姊早已融入其他小朋友，跟著滿場跑；當時只有四歲的弟弟只能二眼放光看著其他人玩。我們看到場邊有幾位剛開始學習的小朋友在練習，便依葫蘆畫瓢地牽著弟弟慢慢開始最基本的滑行。說真的，要能夠站在滑板上還真是門技術，但為了跟大家一起玩，不管摔了多少次，弟弟依然願意一次次跌倒後爬起來，站在滑板上再試試。

短腿的他努力了一個下午，雖然還不穩，但已經可以站在板子上滑行一小段距離了。其他家長建議我們，因為弟弟年紀小（腿短），很難像較大的小孩可以邊跑邊滑後站上滑板，可以先在 Mini Ramp（小型的 U 型台）上練習來回擺盪，類似站在滑板上盪鞦韆的感覺，讓他熟悉站在滑板上往前和往後滑行的感覺。

我雙手牽著他在 Ramp 上練習擺盪時，因為雙腳都站在板子上，滑板完全不會動啊！我慢慢用手拉著弟弟上下來回擺盪，讓他熟悉感覺（往上是往前滑行，反之則是向後滑行），三個小時下來雖然不斷跌倒，但收穫頗豐！然而，因弟弟個子小，要彎著腰扶他，可苦了我的腰啊！晚上睡前還貼了二張撒隆巴斯。

第三章
和小夥伴一起玩滑板很開心

了解初階的練習方式後，弟弟更來勁了！只要我一有空，便拉著我想要去滑板場。他的小心思我當然知道：當天在滑板場認識了二個小朋友，練習閒暇時跟他們玩了一下，在他小小的生活圈裡多了二個朋友當然很開心，再加上弟弟覺得自己滑板小有成就（小嘴不斷嘟囔著：「我滑板比把拔厲害了！」）。只要我有空便帶著他到滑板場練習擺盪，但我們同時也發現一個問題。

我一放手滑板就停了！Ramp 是一個 U 型、二邊高中間低的設施，練習的人可以在二邊盪來盪去。因為前一星期怕弟弟跌倒，我都牽著他上下上下，但這星

45

期我慢慢放手後，他也慢慢停了，完全沒有動力啊！幸好我們得到也在旁邊練習的大哥哥指點，要像「盪鞦韆」的感覺，當盪到最高點時，就要借力往下壓，把自己推向對面。可是，弟弟沒盪過鞦韆（我們家旁邊的公園沒有鞦韆，而且膽小的他到其他公園只會玩沙和溜滑梯）。知道問題所在後，當天練習時，我腦海中一直在思索要如何告訴他「盪鞦韆」的感覺，身體則機械式地幫他一直推一直拉著練習。

回家的路上跟弟弟討論當天的練習，是不是有一種「好像很累、但卻沒有進步的感覺？」他歪著頭用通紅的小臉蛋看著我，默默地點頭。我們在車上討論著他站在滑板上的細節，並努力想要傳授給他「盪鞦韆」的感覺時，恰巧旁邊有個小公園，我便找了個車位，帶他到鞦韆上親自體驗。

體驗盪鞦韆

一開始我推了他幾次，大概擺盪到腰部的高度時，弟弟便害怕地抓緊鞦韆的鐵鍊。隨著擺盪幅度變小，我問他像不像在U台上擺盪的感覺，二邊往上中間往下？他開心地點點頭。這時換我上鞦韆開始示範「正常盪鞦韆」給弟弟看了。我要他先推我一下，讓我有個初始的擺盪力量，接著便跟他說明往哪個方向要怎樣施力。當往前盪時，身體要向下施力，到了前面往上接近頂點時，身體要順勢提起，如此反覆操作。

弟弟專心地看著我「玩」（若當時旁邊有家長看到這一幕，一定覺得這個壞爸爸只顧著自己玩！），突然叫住我，他想要試試看。我先讓他「站」在鞦韆上，二手抓穩後原地練習蹲下和站起來，問他有沒有感覺到往下蹲時，腳底感覺很重？這就是向下的力量！他似乎理解了。我輕輕推他一把（一樣大約到膝蓋的

47

高度），他也努力上下著身體，還沒辦法配合�韆的節奏。然而，在調整身體的節奏後，不需要我一直推，弟弟漸漸也可以維持在一定的高度了，雖然只有幾秒鐘的時間。他好像抓到了感覺，經過半小時的「盪�韆訓練」，弟弟已經可以維持在膝蓋的高度持續擺盪了，也露出了開心笑容！

回程弟弟一路上跟我分享今天進步的喜悅，我趁機告訴他：「在學習的路上會遇到很多障礙，有時候不是你不努力，往往只是方法不對，讓你浪費很多力氣卻沒有進步，這時候就要積極尋求協助、找到問題點，解決問題，才能一步步往前。像這次大哥哥看到你擺盪不上去，告訴你要像『盪�韆』的感覺，雖然當時不太懂，但在剛剛的練習中你就懂了。下次去滑板場我們就可以用剛剛學會的東西『過關』了。」弟弟興奮得大叫：「我明天就要去！」

把「盪�韆」的方法用在滑板U型台的擺盪訓練後，感覺弟弟漸入佳境，已經可以慢慢不需要我的推拉來持續擺盪，且可以有意識地向下壓和向上抬地施

力。但因為年紀小，體感沒那麼好，一直無法準確抓到施力點。體力消耗也是以前的好幾倍。為了讓弟弟可以更愉快地練習，我常常在練習時適當加入小遊戲，可以在枯燥的練習中保持專注。例如，剛開始二邊大約到小腿肚的高度，我會幫

楊小弟擺盪法。

透過盪鞦韆體驗擺盪的出力。

他標注，每天都以破紀錄為目標。雖然中途很累，有時候弟弟也會不甘心地哭，但是對於每天挑戰新高度，他卻甘之如飴。

在練習時，弟弟自己發現了一個小祕訣。因為身型較小不好施力，他模仿了旁邊的家長在教孩子時的動作，施力往上時將雙手舉高（有點類似坐雲霄飛車的感覺），往下時則將雙手往下甩（藉由甩手放大自身的施力），果然有明顯的進步，還被旁邊的家長戲稱為「楊小弟擺盪法」。中班的小個子加上雲霄飛車般的擺盪，畫面很是有趣。看著標注的高度逐步升高，已經到了我胸口的位置，我知道他已經掌握訣竅了！

第一次報名比賽

常常在枯燥的擺盪練習後，我就放他在滑板場的長斜坡跟其他小朋友一起

玩，這是他最開心的時刻，可以跟好朋友一起玩，也可以享受速度。長斜坡下坡後有一個小平台連接對面的高台，之前弟弟常常在滑行過中間的小平台後，就動力不足，上不去對面高台的斜坡，只好人下來拿板子跑上去。但經過擺盪訓練後，竟然身體會自動在中間的小平台時續力，然後往上衝，經過幾次挑戰，弟弟終於可以和其他大哥哥一樣，一口氣衝到對面的高台，他自己還高興得尖叫！旁邊的小夥伴也一起拿著滑板敲擊地板並尖叫著（滑板活動特殊的鼓勵方式，即拍手的意思）。

這時有位在看台區的家長跟我說，最近有個比賽，看弟弟練得這麼勤，可以考慮看看參加比賽。那是一場初階比賽（滑板競速），我便跟弟弟討論：「想不想跟哥哥們一起比賽？有獎狀喔！」中班的弟弟其實超級羨慕姊姊在國小拿到獎狀回家炫耀的樣子，想都沒想就說他要參加！沒有體育相關背景、也沒有參加過任何體育賽事的我，便開始向其他家長了解比賽大致的內容和報名方式，但僅剩

二個月的時間，不知道來不來得及訓練。然而，憑著弟弟二眼發光、興奮說著他想要參加，我便毅然決然幫弟弟報名了他人生的第一場比賽「總統盃」。

比賽的性質是滑板競速，在南港極限場內完成主辦單位規畫的路線，以最低秒數計算成績（每人二次機會）。路線包含跨過高低起伏的小斜坡，以及在大斜坡處轉向（正轉和反轉一百八十度掉頭），起步就是弟弟最喜歡玩的斜坡往下滑。

得知完整路線後，我們便開始練習，雖然經過擺盪練後，可以比較穩定站在滑板上了，但是距離較長的滑行還是有些生澀。路線的第一段是他平常練習後玩樂的路線，第一個挑戰便是正轉的一百八十度掉頭。在較低的斜坡練習幾次後，雖然有些卡頓（分二次九十度轉過），但也勉強過關。

接下來是回到對面的半 U 型的斜坡，要在那裡完成反轉一百八十度後接一段長距離滑行。弟弟嘗試了半小時後，卡關了！正轉因為可以看到滑板跟路線，身

體比較好保持平衡；反轉則是朝身後轉看不到路線轉向，而且又是在斜坡上進行，增加了恐懼感。弟弟在平地練習時可以一點一點地轉過去，但是在斜坡上要有速度維持著，才不會掉下來，也因為要維持住速度，在斜坡上也就不可能像在

練習滑板摔倒是家常便飯。

平地上那樣一點一點地轉向。似懂非懂的我跟他又開始求見 YouTube 大神了，弟弟邊看邊摔，當天就在摔了一百多次後失落地回家了。

四歲小孩懂的詞彙不多，表達或許沒有那麼貼切，雖然在生活上交流沒有大問題，但當晚我和他在平板電腦前看著影片討論時，感覺得到他有一絲絲的無力感。弟弟無法描述他不懂的點，或是需要協助的地方，也能感覺到他強烈想要快點跟上大哥哥們的腳步，可以在賽場上一起玩。當下我只能安慰他，我們已經完成了一小部分的路線，不要放棄！持續練習就可以完成目標！

專業的一點就通

週六起了個大早，趁著滑板場沒人，我們六點多就開始練習。第一個正轉一百八十度弟弟明顯進步了，有八成的機率可以一次完成。斜坡衝下來的滑行也

越來越穩定，但還是卡在反轉的地方。一整天的練習（中午吃完飯小睡了一下）

摔了不下三、四百次，始終過不去這個反轉的關卡，中間多次看到弟弟眼角濕

潤，背著我擦眼淚，以羨慕的眼神看著其他小夥伴從旁邊滑過。

到了傍晚，一位常常在滑板場碰到的家長，在旁邊看了很久後，走過來跟我

說：「我看他很努力，摔了一整天都沒叫。可以讓我試試看嗎？」當下我很感

激，除了弟弟摔倒後扶他起來，其實我什麼也做不了，感謝了那位爸爸，就讓

他試試看。

那位爸爸在弟弟身邊扶著他的右手，當下我才知道原來滑板也有分左腳或右

腳在前，弟弟是左腳在前，所以他扶著弟弟後面的右手，幫助他轉向，有點像單

手推著手推車的感覺。這位爸爸告訴弟弟，轉彎時身體要先轉，眼睛要望著想滑

去的方向，手該擺放在什麼位置……簡單講解後，他便輕輕推著弟弟慢慢往斜坡

上去，慢慢將弟弟的右手往逆時鐘方向上抬，身體自然也是逆時鐘方向轉，配合

著腳下滑板的轉向，竟然輕易就完成了第一次反轉一百八十度。弟弟自己也是呆住了幾秒，用不可思議的眼神看著我，隨著滑板緩慢滑行後才回過神來，跳下滑板衝向我尖叫！

之後那位爸爸又帶著弟弟試了二次，看到弟弟已經可以掌握轉向的感覺後，便放手讓他自己練習。雖然還是會跌倒，但弟弟的身體已經可以配合轉向的動作。我向那位爸爸再三感謝後，弟弟迫不及待表演給旁邊的小夥伴看他剛剛學會的新招式，開心地玩了起來！（過了二個月後才知道，原來當天教弟弟的、我以為是「家長」的爸爸，是專門教滑板的張明堂教練。）

克服了比賽路線最難的轉向後，我以為剩下的就是穩穩別跌倒滑完整條路線就可以了，才又意識到競速比賽比的就是完成路線的「速度」。對於不到五歲連下樓梯都要抓著欄杆一步一步下，有時候走路還會撲街的小短腿弟弟來說，原來速度才是整條路線最難的。

一開始我們先在場地內以「龜速」完成比賽路線，不斷重複地跑路線，以降低失誤和跌倒機率，剩餘的時間，再回到基本的滑行練習。因為弟弟腳短，站在滑板上右腳落地推行的距離又更短，遠看好像小鴨子在跳，始終無法有效加速。有時候還會因右腳下滑板推行造成重心不穩，演變成整個人跑下來撲街。而且南港的場地人太多，無法有效率地練習，於是我們又回到內湖極限運動場練習滑行。

第四章
專業訓練從學會摔倒開始

由於弟弟開始認真練習後，我們常常會到滑板場，姊姊玩直排輪，弟弟練滑板，神經大條的我才慢慢發現，有幾位我以為帶孩子玩滑板的「家長」，原來是教練。觀察了一段時間後，跟場邊「真正的家長」聊了一下，我這個井底之蛙才知道，原以為在台灣超級冷門的滑板運動，原來是有一些專業的教練在教學的。

經過多方打聽，認識到頗有名氣的專業滑板教學教室 ANYTIME，他們有豐富的教學經驗，也有初學者課程（包含小孩），經過介紹找到了 ANYTIME 的阿賢教練。和教練一見面，才發現他也是我在滑板場曾經以為的「家長」。簡單的

介紹後，阿賢教練建議改換一些護具後（包含鞋子、六點式護具、安全帽），便開始了第一堂滑板課：「從摔倒開始」。

教練牽著弟弟的手，告訴他護具保護的地方有手掌、手肘、膝蓋還有頭，所以摔倒時盡量以正面摔，六點（雙手掌、手肘與膝蓋）接觸地面，分散撞擊力量。教練細心的講解，就是要讓弟弟知道護具可以保護我們摔倒不受傷，也就不會害怕了，這樣才能真正跨出滑板的第一步。

從跪著膝蓋著地、往前撲手掌和手肘著地，到六個點全部著地，一個小時的課程都在練習如何摔倒。但超級專心的弟弟不管怎麼摔，都保持著笑容，超級開心（應該是知道了護具的正確使用方式）。下課前最後的挑戰，就是從九十公分高的小U台跳下斜坡摔倒，九十公分也是當時弟弟的身高，心理壓力可想而知。

然而經過一整堂的摔倒課程後，站在U台上的弟弟眼神中感覺不到恐懼，更多的是期待。在阿賢教練的引導和攙扶下，弟弟第一次成功以跪姿、靠著膝蓋的護具

正確穿戴好護具，弟弟再也不害怕摔倒了。

弟弟正在練習六點著地摔倒。

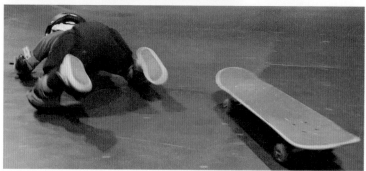

滑了下來，連續試了幾次後，從他開心的表情看得出來想挑戰直接以趴姿滑下九十公分，教練交代了幾個重點後，便放手讓弟弟自己做看看。沒想到膽小的他，竟然立即說好，隨後就按照教練教的，站在斜坡邊緣面朝下，使用六點著陸的方式滑了下來。

當時完全感受不到弟弟的恐懼和猶豫，因為有了教練的指導和一小時的練習，弟弟有了自己不會受傷的信念，一次就完成了教練指示的動作，後來還把U型台當成了溜滑梯，多次體驗滑下來的感覺，一點都不像下樓梯時還要大人牽著的弟弟！

換上專業的滑板

眼看比賽時間越來越近，教練針對比賽的路線幫弟弟加強。從出發下坡時重

心要向前移，到每一處轉彎點眼睛要提早望向出彎的地方，以及上坡下坡重心轉移的方式，看得出來弟弟真的有吸收到教練說明的精髓，每一趟都有進步。

此外，教練也發現短腿的四歲孩子速度比較慢（淚），建議換一個符合弟弟身高的新滑板（這時我才知道當初貪便宜買的是玩具滑板，板子太重、尺寸太大、輪子太軟，而且裡面的滾珠轉不太動）。弟弟一聽到要換新滑板，眼睛都亮了，但教練告訴他：「要專心練習才能換喔！」「沒問題！」弟弟說完便雀躍地站上滑板，邊跑邊跳努力練習。當天的滑板課可以感受到他的期待，整節課有用不完的電，連教練叫弟弟休息一下，他還要求著想繼續練習。

換了新滑板後，弟弟的喜悅加上教練的扎實訓練，動作上的進步和流暢性顯著提升了。換了較小且符合弟弟的板子後，他的腳比較容易碰到地面了，但是滑行加速還需要加強。

比賽場地是木質地板，比較平滑，適合加速，但因為接近比賽時間了，很多

選手都在場內練習，造成練習效率低。於是我便帶著姊弟倆到河濱公園專心練習。姊姊開心地玩直排輪，弟弟則專心練習滑行。可能台灣玩滑板的人口不多，練習期間還二次遭到河濱公園管理人員驅趕。但是目標明確的弟弟始終不受影響，一遍遍地滑行，跌倒了就爬起來繼續，累了就來找我喝二口水，並不斷告訴我新滑板有多酷、多好用。下午陪姊姊去考試，他也帶著滑板在附近的小公園練習。雖然只是一個單調的滑行動作，看著大太陽下弟弟的背影一遍遍滑出去努力蹬著腳，揮汗如雨卻滿臉笑容，我知道他一定會成功完賽！

把拔比弟弟還緊張的比賽

很快到了總統盃滑板比賽的日子。比賽前一晚，睡覺前我本想跟弟弟心靈雞湯一下，沒想到他的心態比我健康多了。我一直找些話題讓弟弟不要緊張，告訴

他這二個月扎實的訓練，我相信他可以完賽，只要不緊張、照著教練的說明，哪裡該加速、哪裡該身體壓低等等的，不敢直接叫他不要緊張，怕反效果，反而讓他更緊張。沒想到弟弟在我支支吾吾的時候，很開心地跟我說：

「把拔，我好期待明天的比賽，終於可以跟大家一起玩！可以跟好多哥哥和姊姊一起滑，想到就超級開心！」說完還細數哪些好朋友會一起參加，反而是我失眠

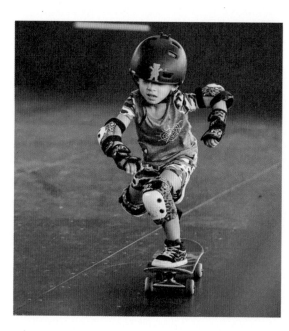

趁早到比賽現場
練習、熱身。

65

了一整晚……

第二天弟弟起了個大早，叫醒全家，清晨五點我們就到了比賽現場。因為今天可以跟大家一起比賽，弟弟超興奮的，簡單吃完早餐，就自己穿好護具下場練習。天色微亮看著他自己一人在場上揮汗如雨地練習，內心真的好感動！今天的腳感不錯，整條路線跑完都沒有摔倒。熱身後，教練來到現場針對剛剛跑的路線做了一些指導，弟弟整個狀況超級專心。

陸陸續續工作人員來到場內開始佈置，許多一起玩的小夥伴以及從外縣市來的選手也開始在場邊準備。看到大家都胸有成竹的樣子，我好替弟弟緊張，但轉頭一看，他已經跟其他小朋友在場邊玩成一片，且直接上演餵食秀……這邊蹭一片餅乾，那邊蹭一顆水果。眼看比賽即將開始，媽媽先去幫弟弟辦理報到手續，我趕緊幫弟弟把護具穿戴好，緊接著開始賽前十分鐘的練習和排序。看著大家一個接一個下場，每個選手都好厲害，個頭最小的弟弟在場內顯得好渺小啊。

練習時間結束。在準備唱名排序上場之前，教練再度帶著弟弟在場邊持續熱身，說明重點，並告訴他：「第一次比賽，祝你玩得開心！」這句話起了非常大的作用，在後來的比賽依然受用。然後便帶他上場了！

我和媽媽還有姊姊緊張得心臟都跳到嗓子眼了，他卻在排隊時跟小夥伴眉來眼去打鬧著，看來他是真的一點都不緊張啊！但是，當他站上預備位置準備出發時，眼神瞬間變專注了！

隨著哨音響起，從預備線衝出去的那一剎那，弟弟的眼神完全不是中班四歲的小孩。第一個下坡隨著身體下壓，速度馬上衝了出來，第一個正轉的轉折點也順利通過，我們坐位旁還傳來歡呼聲：「這小隻的個子這麼小，但速度超快！」

緊接著是之前最讓人害怕的坡道上反轉，這是最容易跌倒的地方，我緊握著太太的手，發現她跟我一樣緊張到手在發抖。此時的弟弟為了向下俯衝，不但拉高了高度，還完美地反轉，場邊已經歡呼聲一片！

接下來是考驗短腿的時刻：「直線加速」。看著短腿的弟弟咬著牙使盡吃奶力氣用力地滑，場邊的觀眾也開始出現喊叫聲：「楊小弟加油！」教練也大喊著：「PUSH! PUSH!」我和太太還有姊姊也忍不住地喊了出來，連同場上的小夥伴和家長也都開始幫弟弟吶喊加油！看著弟弟折返時握緊拳頭努力下壓，把動力完整轉化成向下的動能，朝著三角跳台衝去，擔心速度不夠，落地後再補了二腳加速，此時教練也在場邊提示著吶喊：「楊小弟加速！加速！」順利滑過三角台後，眼看剩下最後一個正轉加速就到終點了，場邊的小夥伴已經沸騰，顧不得是不是正在比賽，就拿著滑板瘋狂敲擊地面吶喊加油。（因為正在滑行的人聽不到讚美，就用滑板大聲敲擊地面，表示對選手的加油和肯定）只見弟弟到達轉彎最高點時，已經轉頭面向終點的紅外線計時設備，目標鎖定後，小小的身體瞬間用力下壓，把全身的力量集中在最後的衝刺！小短腿用盡最後的力氣，在沸騰的歡呼聲中衝到終點！完賽！

弟弟第一次參加比賽就得到銀牌，我和太太都非常感動。

我興奮得衝上前抱著弟弟，內心超級激動的！四歲的孩子可以在第一次參加全國性的比賽賽場上頂住壓力，表現得比平常訓練時更穩定，這一切都讓我無比感動。太太也高興到眼角含淚，緊緊抱著弟弟。待所有選手跑完後成績出爐，銀牌！銀牌！我們全家都高興得合不攏嘴，四處在找不知跑到哪裡去的弟弟，要叫

他上台領獎了！結果弟弟在場邊跟著小夥伴玩沙……果然四歲的他只覺得跟大家一起玩，就是當下最快樂的事。緊張的賽事在歡樂的頒獎和採訪後畫下句點，我和太太懸著的心也終於放了下來。

相較於姊姊的外向，弟弟顯得較沉默。賽後除了他本人，我們全家都異常六奮（實在太開心了！）。當晚幫他慶功我們去吃了燒烤，晚餐期間弟弟才慢慢開始敘述比賽當下的心情。其實整場比賽他都超開心的，開心是因為可以跟常常在滑板場的大哥哥和小夥伴一起玩，也因為大家都在，所以弟弟不希望在比賽時跌倒被笑，一路都專心記著教練給他的提示，以及平常訓練時的重點，在哪裡要舉高高啊、哪裡要往前推啊，還有眼睛要看哪邊啊。我笑著問他：「有沒有聽到我們大家在場邊幫你加油、還有教練大喊提示要你加速的聲音？」弟弟回答說：「完全沒有聽到耶！我只聽到滑板輪子滾動咯愣咯愣的聲音，還有自己大口的喘氣聲，只有衝到終點後才聽到歡呼聲！」而回想起來，他覺得最開心的就是和一

起訓練的小夥伴上台領獎、拍照。

晚飯後走去開車的路上，我牽著弟弟，他偷偷告訴我：「把拔！還好我比賽前一直都有專心練習，雖然很累也常常哭哭，但這一次比賽都沒有跌倒，超級開心！」聽到他這麼說，我相信在他單純的小小世界裡，已經種下了「要怎麼收穫，先那麼栽」的良好觀念了。

第五章
未來發展的抉擇

經過第一次國家級比賽的洗禮，密集的賽前訓練讓弟弟在最基本的滑板滑行基礎上有了很好的根基。賽後我和阿賢教練討論後續的訓練方向，教練認為，如果要繼續朝這方向發展，家長要有心理準備，因為持續訓練、陪伴的時間很長，教練擔心家長只是一頭熱，逼著孩子把滑板當作才藝，如果虎頭蛇尾，累了孩子也耽誤了家長的時間，甚至可能影響親子關係。此外，教練認為把滑板當才藝也不錯，可以教教小孩健康地「玩滑板」，而若是要朝向滑板運動邁進「練滑板」，這二者差別很大，希望我們家長要先想清楚。

對教練而言，這一段時間跟弟弟相處後，有感受到他對滑板的熱情與堅持，因為很少四歲的孩子可以維持專注超過三十分鐘，弟弟竟然可以連續二個小時，而且中間還不會喊累；上課的內容也會不斷複習，讓教練下次上課時驗收。旺盛的學習力讓教練很有成就感，賽前密集的訓練更讓教練看到弟弟快速的成長，惟家長的態度很重要，教練希望我和太太先討論，不要倉促下決定。

當時台灣玩滑板的孩子相對較少，孩童學滑板的資訊也相對缺乏，不像其他運動項目，例如跆拳道、直排輪、體操等較具規模的體育項目，有較完整的培訓計畫。再加上爸爸對體育不了解，這方面完全要仰賴教練的規畫。綜合各項可以找到的資訊，經過幾天的思考和討論，我們還是無法確定孩子往後朝滑板運動發展，因為才四歲，如果還有其他天份會否因此而被埋沒？我們也擔心國內的體育環境等等因素。最後，我們決定跟教練溝通，往「體育生」的方向前進，學校功課要顧好，而教練則按照規畫選手的方式進行訓練，盡量讓弟弟參加國內大、小

一切從基本功練起

雖然首戰告捷，教練認為中班的弟弟這段時間在滑行上進步很多，但應該把控板的根基扎得更穩，可以從U台的基本功切入。因為弟弟還小，還不能完全掌握身體的體感，U台可以借助擺盪的動力，練習滑板上的各種招式。當下便和教練敲定了上課時間，開始基本功訓練。

我們就從 Mini Ramp 的擺盪開始。雖然已經練習了幾週的擺盪，教練希望持續下去，其中的動作有點像是深蹲，擺盪至最高處時蹲下，然後往下壓加速，滑行至對面斜坡時則身體往上提。這項練習不但可以強化肌耐力，也可以經由正、

比賽，待年齡稍長可以參加國外比賽。台灣既然沒有這方面的基礎，我們便借鏡美、日的訓練方向，從頭開始。

反向的擺盪，強化弟弟正面和反面滑行的平衡感。等到弟弟掌握了擺盪力量的訣竅後，就從九十公分高的小U台逐漸移到全台最高的五米超大U台練習。

教練要弟弟每天突破一點點高度，越盪越高。在持續的擺盪訓練中，發現弟弟一直卡在一米多的位置，始終無法突破。我發現弟弟應該是對高度感到恐懼！

雖然弟弟嘴巴不承認（「應該是我沒力氣吧！」他這樣說），但我和教練都觀察到，當滑板擺盪至一米左右時，弟弟的身體就會開始微微收縮，造成向上提的力量瞬間消失了一大半；下壓時雖然用力，但到了對面再度向上提時，他身體又會縮下來。只要到達一米左右的高度，這現象就很明顯。雖然未玩板前，弟弟連下樓梯都必須抓著扶手，才肯往下走，可以玩滑板已經是很大的突破了。恐懼其實也是一種保護機制，不見得是壞事。

此時，阿賢教練覺得應該先建立弟弟的「安全感」，便規畫在九十公分的高度練習四個方向的摔倒：向前滑行正面摔、背後摔，向後滑行正面摔、背後摔。

也按照教練教導的方法四點或六點護具著地，在九十公分的高度他摔得很開心，甚至當成溜滑梯在玩。四個方向都可以很得心應手好好摔之後，第二天繼續開始擺盪練習時，果然輕鬆突破之前一米高度的貼紙，連弟弟自己都不敢相信，興高采烈地加大力度，高度來到了一米三。在幾次的高度測試後，「恐懼感大魔王」果然又出現了！於是，依照教練的方式，在一米三的地方練習摔吧！前幾次弟弟顯然比較害怕，但花了半小時反覆提高和降低摔倒的高度後，他慢慢習慣了一米三的四個方向摔倒，已經可以笑嘻嘻說：「看我這個護具摔倒時可以跪著滑出去多遠喔！」後來當晚就突破了一米八的高度！

隨著擺盪訓練提升高度，弟弟也迎來了五歲生日。教練為了獎勵他，送他新的滑板輪子，弟弟就迫不及待想去滑板場挑戰自己的擺盪高度（這時高度已經來到了二米）。在阿賢教練的訓練方式下，不擅體育的我好像了解了教練的授課方式，針對每一項招式，先是初步「教導方法」，接著「培養信心」，再來就是

「加強熟練」，最後驗收成果。

「教導方法」時，教練會親自示範，仔細說明這項滑板招式的目的和原理，並將動作拆解，細部說明每個位置身體的重心該放在哪、腳該怎麼踩、踩在什麼位置、手該放哪裡維持重心，以及眼睛要看著什麼方向（眼睛看的方向會控制頭的轉向，進而控制身體重心），並讓弟弟逐格觀看影片。初期弟弟可能不了解一些原理或形容詞，透過影片就能更好理解了。緊接著就是實地操作，手把手扶著讓弟弟往預計的動作前進，這步很關鍵。在基本動作中扶著弟弟，讓他有安全感，因為弟弟個子小，體重輕到教練可以把他整個人舉起來，所以弟弟要跌倒時，教練可以全程扶著，讓他平緩倒下，並知道自己重心或動作錯在哪，也敢於繼續練習。在動作進行中，如果方向錯誤或重心放置不到位，教練隨時可以協助調整，之後會依據學習的進度，決定要往下一步練習，或回到上一步強化動作，直到弟弟可以在教練的「保護」（手放在弟弟身邊）下完成動作。練習後，教練會

比對網路上的影片和弟弟動作的影片，分析哪個環節要如何改進。

經過這樣的分析和訓練後，弟弟大致上已經理解動作原理和如何做出正確動作，此時阿賢教練就會讓弟弟「培養信心」：「我再扶著你五次，接下來教練就會放手讓你自己做動作喔！」在倒數中教練會不斷強調：「你看！你看！剛剛教練完全沒有扶著你，是你自己成功做對動作的耶！」這樣說完全戳中了弟弟的點。他迫不及待想要教練再次放手。雖然弟弟自己做的時候還是常常失敗，或動作不到位，教練會適時地鼓勵，不斷強調：「楊小弟你要相信自己！剛剛教練都沒有扶著你，全部是你自己做出來的，只要不害怕你就可以做得更厲害！」「相信自己！」如同為弟弟打了雞血，原本疲憊的小小身體，瞬間眼睛又放出光芒。

雖然還沒辦法立刻達成教練的要求，但明顯較上一個動作更扎實、更「自信」了。

「加強熟練」這一關，對所有老師來說，最大的夢魘就是每次上課內容都一

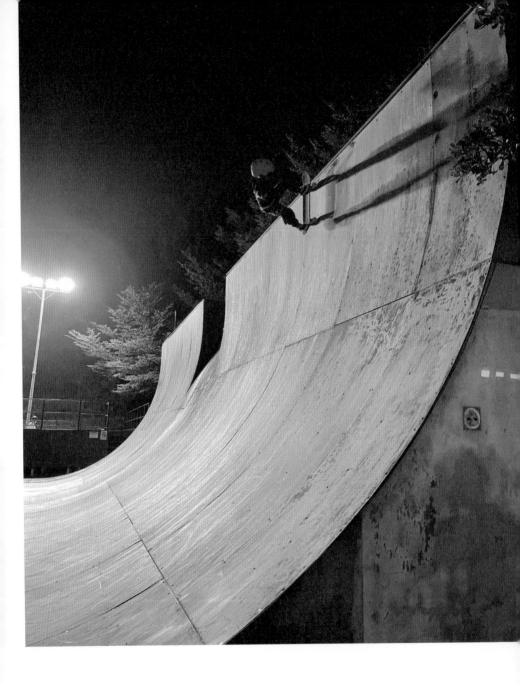

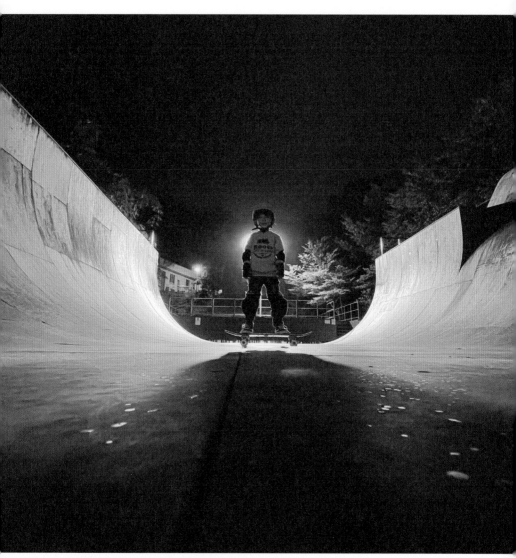

弟弟在超大的五米高U台練習擺盪。

81

樣，一直教不會，或是學生當下略懂，下次上課又全部忘光光了，還要花半堂課複習上次的內容。和學校的老師教課一樣，教練也是按照進度一堂一堂教，也不能總是停留在同一招式上，反覆教著同一動作，這樣既會磨掉教練的熱忱，也會讓孩子感到不耐煩。教練會按照規畫的滑板招式難易度安排課程和時間，因為弟弟是一對一的課程，可以專心學習，教練也能立刻指出錯誤。初階課程大多能在一次上課中，靠著阿賢教練的協助，就可以初步學會。

加強熟練這一關才是地獄式訓練的開始！每次下課時，教練都會告知弟弟下次上課時要驗收成果，並定下「這次上課教的招式，要連續完成五次！」的規則，當下心靈被雞湯灌滿的弟弟每次都滿口答應：「沒問題！」殊不知，要把技巧練到熟練才是最難的。當初選擇一對一教學，就是希望排除一些干擾，讓弟弟可以專心練習，而且教練手把手教導也比較安全。然而下課後，換我跟弟弟「一對一」時，氣氛就不太對勁了。由於很多動作需要在U台完成，加上他轉來轉

去，我不知該怎麼扶著他，常常被他轉向的滑板打到脛骨，超！級！痛！痛到站不起來的那種痛！又不能罵髒話！也不是他的錯！只能漲紅著臉假借累了要到旁邊休息，讓他自己練習。有些動作必須在U台斜坡上完成，我也沒辦法固定在斜坡上扶他（我不是壁虎啊！），以至於弟弟當天的練習超級挫折，我也很挫折，而且很痛！由於一時間沒辦法繼續練下去，擔心會撲滅了他剛剛燃起的小火苗，當下便和教練臨時約了隔天的課程，同時放生弟弟讓他跟著小夥伴在滑板場一起玩。

爸爸也在學習

　　這時我才意識到，原來這不是「一對一」的課程，而是「一對二」的課程。

　　教練在教弟弟時，我在旁邊也要學習。弟弟學的是控制滑板，我學的是教練的姿

勢，要怎麼安全地扶著弟弟，什麼招式我該站在哪一邊、該怎樣扶著他、到哪裡的時候我要閃開……搞得我眼花撩亂。還好目前是初階一、二個招式而已，當天我便在教練的教導下，「暫時」學會了如何輔助弟弟。

除了在動作上要輔助弟弟外，我還有一項新工作：翻譯。因為是上個別課，在動作的細節上，教練和弟弟的溝通也比以往更頻繁。之前曾在上課時，偶爾我會發現弟弟流露出疑惑的眼神，當時不太在意，到了那天，才知道原來是語言障礙。教練和弟弟溝通過程中的滑板專門用語需要我來翻譯，例如當時還是中班的弟弟，就不知道什麼是「重心」，還有 Ramp 上的鐵欄杆，我和弟弟都叫它「梗」，教練說轉頭他也不明白，直到我跟弟弟說「眼睛看這邊」他才知道要轉頭、腰部如何出力等等的（不說了，我都快要語言障礙了）。當天的課程很充實，我也意識到以後每次上課，我不能只是在旁邊滑手機、聊天納涼這麼輕鬆了。

滑板對一般小孩來說就是玩具，跟腳踏車、遙控車一樣，可以讓孩子度過一個愉快的下午。然而，當滑板變成一項技能訓練時，就不那麼好玩了！規畫練習時間、調整訓練內容和心態也很重要。弟弟玩滑板的初衷是可以和小夥伴一起「玩」，懂得幾招的人都可以在 U 台來回擺盪，秀出不同的招式。弟弟往往站在 Ramp 上排隊三、五分鐘，輪到他的時候，往下滑五秒鐘後就跌倒了。撿起滑板後，弟弟還要花很大的勁才能「爬」上 Ramp，沒辦法，太矮了。雖然初階的 Ramp 只有九十公分高，但坡道很滑，爬不上去就是爬不上去，都要我或小夥伴把他拉上去。可是他就是想要和小夥伴一起玩。然而，弟弟常常這樣卡在斜坡上，一定會耽誤到其他厲害的哥哥、姊姊們練習或玩滑板的時間。

於是，趁弟弟熱身休息的時間，我便問他想不想跟哥哥、姊姊們一樣厲害？他跳著大喊：「超級想！」我們便約法三章（我也不知道為什麼會跟一個五歲的孩子約什麼法）：以後每次練習只要有認真、有進步，我們就快快下課，讓弟弟

趕快表演給小夥伴們看一下他的新招式，他們一定超級驚訝的！而且弟弟也可以看看大哥哥、大姊姊表演了哪招很帥的招式，記下來叫教練教他。單細胞的他雀躍地喊著：「打勾勾、蓋印章，說到要做到！」然後就跟我打勾勾。

接著我們又回到我和弟弟一對一的「加強熟練」。透過跟教練學會的輔助技巧，當天我就可以順利地協助弟弟練習了，雖然還是會被板子砸到腳，不過次數少了很多，而且沒有那麼致命了。這麼近身協助弟弟練習，看著他小小的身軀，強烈感覺到他的努力，一次次跌倒一次次又爬起來，每次只要動作做成功，就會偷偷瞄一下旁邊的小夥伴。縱使摔得很痛、練得很累，弟弟只是默默流了幾滴眼淚，依舊想要完成當天的練習，快快學會新招式，這樣就可以跟小夥伴一起玩了。

雖然弟弟開始練習各種招式了，基本功的訓練並沒有停下來，並當作熱身動作來練習。因為在教練的指導下，長時間練習動作，方法也正確，也就越來越屬

害了，這時候弟弟在大型U台的擺盪已經來到快三米了！這時也看得出弟弟越來越駕輕就熟了，身體會運用慣性，雙腳也越來越有力。在第一個招式的「加強熟練」階段卡了三週，排除下雨天，我們幾乎二天訓練一次，原本以為弟弟會對同樣的練習感到疲乏無味，但他似乎越戰越勇，雖然這一階段的時間拉得有點長，但他的心態非常正面。每次幼兒園放學，弟弟就迫不及待地直奔滑板場，看來教練、我，以及弟弟三人初次的磨合很成功。

第六章
神奇的咖哩飯

在練習的過程中，我們聽到板友們提及近期的比賽情報（109 年新北市青年盃滑板半管錦標賽），弟弟得知小夥伴要參加，雖然他目前在 Ramp 上只有排隊的份，也迫不及待地想報名。我們了解比賽相關內容後，就去跟教練討論了。雖然僅有二個多月時間，但教練覺得爭取參加比賽對運動來說，是很正向的事，可以透過備賽集中訓練某些技巧，也可以在比賽過程中觀察其他選手的優點，補足自己的缺點，參賽雖然辛苦，但短期內可以進步很快。

這次的比賽由新北市體育總會主辦，由於弟弟參加的是幼兒組（國小以

89

下），使用的道具是九十公分高的 Mini Ramp，每位選手可自行規畫四十五秒

在 Mini Ramp 上的滑板動作和招式，由裁判評分，每人有二次機會（取最高得

分），全程需配戴六點式護具和安全帽。這場比賽也是國內首次由縣市政府單位

舉辦的 Mini Ramp 賽事，所以沒有相關賽事的敘述和影片可供參考。因在國外這

類比賽已行之有年，且很具規模，教練準備了一些國外的影片給弟弟參考，我則

在旁和教練討論比賽的路線。

這時弟弟會的招式很少（少到可憐），上次比賽練習的滑行在 Ramp 上幾乎

完全派不上用場，Ramp 是讓選手在二端高處衝下來擺盪，進而在斜坡或杆子上

做出各種滑板動作。至於練習場地，雖然教練的滑板教室有一座給初學者練習

的 Mini Ramp，高度符合比賽的九十公分，但因是教學用的，底部滑行的距離較

長，和比賽用的 Mini Ramp 略有不同，斜坡角度也不太一樣。但這次是國內第一

次比賽，就盡量讓弟弟先練習基本招式吧。

我和教練規畫好路線後，發現弟弟很多招式還處在初期階段，而且都是一招一招獨立練習的，如果要在四十五秒內連貫完成這些招式，呃⋯⋯在當時是完全不可能的，就連每一招拆開來全部一次就成功做到，也是不可能的。

魔鬼式訓練

然而，既然報名了，就讓弟弟來一場魔鬼式訓練吧！

由於上一場比賽成績不錯，貼心的教練還特別送給弟弟一塊滑板作為獎勵，且弟弟知道自己可以和小夥伴一起參加下一場比賽後，超級開心的，當晚甚至要抱著新滑板睡覺（睡前已經用他的「臭被被」把新滑板包裹得嚴嚴實實，放在床上躺好了）。

原本教練答應隔天幫弟弟換上新的「板子」，為什麼說換「板子」而不是換

「滑板」呢？這裡打岔說明一下滑板的組成，滑板大致上分成幾個部分：板身（上面貼有防滑砂紙）、前後輪架，以及輪子（每顆輪子裡面還有二顆培林）。

換板子時，要先從舊的滑板拆下輪架，並為新的板子貼上砂紙，再把輪架安裝上去，就大功告成了。然而，我想把換新板子當作一種獎勵，於是就跟弟弟說：

「你現在的路線，還會常常跌倒，如果明天換了新的板子，你這樣一直摔很快又壞掉了耶，不然這樣好了，我們這個月先把基本招式練好，先不必連貫起來，只要每招都可以成功，我立刻請教練幫你換上新的板子。」這招永遠有效（雖然很壞）。

隔天弟弟到了教室，看得出他很失落，本來想要跟小夥伴炫耀新板子的啊。

然而整堂課看得出弟弟迫切想要換上新板子的決心，除了短暫喝水外都不休息，整整二個小時專心練著同一招。認真練習果然會獲得同等的回報，下課驗收時，招式的成功率已經從上課前的百分之十，直接飆升到百分之八十（測試的方式很

簡單，直接做十次看看成功了幾次）。開開心心下課後，他自己細數著，口中念念有詞：「還有六招我就可以換新板子了！」

弟弟還沒接觸滑板前，因為我每天工作的關係，只有回到家才有時間陪姊姊和弟弟玩玩積木和一些室內小遊戲，假日時則在附近玩玩水或到公園玩。自從弟弟開始練滑板後，陪伴弟弟的時間也比以往更多了，下班後就帶他到滑板場，假日也不缺席。一直就很乖的弟弟，

滑板組成的幾個部件。

因為是全班最矮的，媽媽擔心他練習滑板太累長不高，在媽媽的堅持下，弟弟每天都會乖乖睡午覺。小孩沒啥心思，往往都是秒睡。週末我們都是早上五、六點第一個到滑板場的，氣溫比較不熱，也不用排隊，練習的效率也相對好很多，缺點就是有點費老爸。弟弟因為他的好人緣，常常可以看到他在場邊上演餵食秀。弟弟休息時會跟玩直排輪的姊姊到處跟其他哥哥姊姊玩，這邊吃一點、那邊喝一點。

由於陪伴的時間變多了，我和弟弟的相處也出現了一些微妙的變化，他變得比較黏我，晚上也常常吵著要跟我睡，而且信任感更是增加了一百趴！週末練習結束後（都是練到中午，下午人就開始變得非常多，很難好好練習），有時弟弟會在南港滑板場順便洗個澡，接著我們就到捷運地下街吃點東西，回到家我都會躺在沙發上小憩一下，弟弟就會像無尾熊一樣趴在我的肚子上，聽著我的心跳聲秒睡。原本很難入睡的我，也常常因為抱著他不太敢亂動而一下子就睡著了。

隨著練習時間的增加，弟弟學會的招式也越來越多、越來越穩了，更讓我驚訝的是，練習時他眼神所流露出的堅定。但弟弟只要動作做失敗，有一點情緒波動，信心就會潰散造成一連串的失誤，一整晚的練習狀況就會變得很差。因此我一直思考要如何建立起他的信心，上網爬了一些親子類的文章，也翻閱了一些運動員的書籍，有了方向後，下一次的練習我改變了一些策略。

老實說，要一個五歲的孩子在二到三小時的練習中，始終保持運動員般的高度專注力實在很不容易，也很殘忍，在一段時間的練習後，身體累了也支撐不了精神，就算再有興趣的項目也會疲乏。於是，我帶弟弟前往滑板場的路上就告訴他：「今天我們玩點不一樣的！」他立即瞪大眼睛看著我，想要知道怎麼玩？我慢慢跟他說道：「這次比賽的路線，有十招必須在四十五秒內連續完成，你現在已經會了六招、我們剩下四招而已，馬上就可以換新板子了（老招再次拿出來用一下）。但是，我們不要一直學新招，新招你會一直摔倒，摔得痛痛的就會怕

怕，很難一直練下去，對不對？

（他默默點著頭）其實我們可以一邊練習你厲害的舊招當作熱身，然後再練一下新招，等新招成功後，我們再把它放在連續的招式裡，再學下一個新招！」這時他突然喊道：「這樣我可以一邊跟大哥哥玩一邊練習對不對？」我說：「沒錯，這樣是不是比較好玩？」他瘋狂地點著頭。

當晚弟弟就為了輪到他時可以炫一下技術，真的渾身解數瘋狂練

弟弟人緣好，常常在場邊四處上演餵食秀。

習，已經學會的六招串在一起幾乎可以完成了，也按約定在練習的時間內完成了教練教的新招，更在回家的路上用他小小的手指加上記憶體不足的腦子，細數著他在滑板場認識的人，認真地一個一個叫出名字，還有他們的教練以及兄弟或姊妹。我邊開車邊幫他計算，竟然數出了一百多人，這段泡在滑板場的時間讓他原本小小的世界瞬間擴充了好幾倍！在數人頭的過程中，弟弟也用他為數不多的詞彙，告訴我

陪伴弟弟的時間多了，他更加黏我了，常常練習後回家就趴在我肚子上秒睡。

今天哪個哥哥學會了新招、超酷。他覺得這些招式不難，自己也試著做，還差一點成功！整趟車程彷彿我們不是練完要回家，而是正要去滑板場的路上。

調整了練習步調後，由於新、舊招式來回練習，加上我一直在旁邊打雞血，誇獎他比昨天進步了，而且旁邊小夥伴也會適時敲板子，讓弟弟信心大增。從很多小地方可以察覺，弟弟做各種招式更有信心了，沒了猶豫的神情，且動作即將完成時眼睛已經會看向下一個動作的目標位置，並會移動重心配合動作。雖然弟弟練習的節奏加快了，可是每次的擺盪熱身從沒有停止過，都在南港極限運動中心的大U台上練習和熱身。這座U台是目前國內最高的，大約五米多的高度（三層樓），是滑板、直排輪和極限單車的最高殿堂。雖說是熱身，擺盪的高度越來越高，一百公在克服高度的挑戰。自從了解弟弟恐懼的來源後，擺盪的高度越來越高，一百公分不到的弟弟，已經可以擺盪到最高的一端，也因此吸引了很多的目光。弟弟很享受其他小夥伴的讚嘆與鼓勵，每每越盪越高。

挑戰大魔王五米高台 drop in

弟弟一直想要挑戰國外影片中的一個動作，就是從最高處 drop in 直接下 U 台（drop in 在滑板運動指的是站在 U 台最高處，後腳踩著板尾，讓一部分板子懸空在邊緣，然後前腳往下踩去，整個人順勢往 U 台滑下去）。

每次練習的空檔，弟弟就會沿著大 U 台後方的階梯爬到最高處往下看，在家裡也會叫我給他看看國外相關的影片。弟弟之所以這麼想挑戰 drop in，得從前一個月的熱身說起，這也是我為他埋下的伏筆。我要他盪到最高點（約五米左右）的地方，就放棄擺盪，試著直接摔下來，四個方向都摔，藉此克服對高度的恐懼。由於弟弟很遵守教練教導的「六點著地」安全摔法，所以對他來說，U 台就像超大型溜滑梯，摔得很好玩。隨著他越盪越高，我每次都會提醒他位置，離最高邊緣只剩下二十公分、十公分，這幾天弟弟自信心也開始爆棚，剛好他在熱

身擺盪時，旁邊的大哥哥告訴他：「楊小弟！你已經盪到最高的地方了，而且還碰到杆子了耶！要不要挑戰從上面 drop in 下來！」弟弟看了我一眼，繼續默默擺盪了二次，但眼神始終盯著最高處的杆子，我便順勢告訴他：「我覺得你已經準備好了！」但是我並沒有告訴他可以或不可以，此時弟弟眼神的光芒再次閃現，臭屁地說道：「我上個禮拜擺盪到最高點時，我就覺得應該可以了！我們試試看吧！你以前不是告訴我說，不試試看怎麼知道自己可不可以呢？」

由於剛剛才擺盪熱身完，這時候試試應該很適合。我讓弟弟自己決定要不要踩下去，千萬不要勉強，因為 drop in 這個動作看似簡單，然而一旦踩下去重心就要立即跟著滑板往下，不能有一絲猶豫，而且剛開始下滑的二米左右是垂直的壁面，若是新手會因反射動作身體自然往後縮，滑板就會往前噴出去，整個人直接摔倒。

臭屁之後，弟弟就興奮地抱著滑板邊跑邊跟大哥哥說：「我要去挑戰看看！」

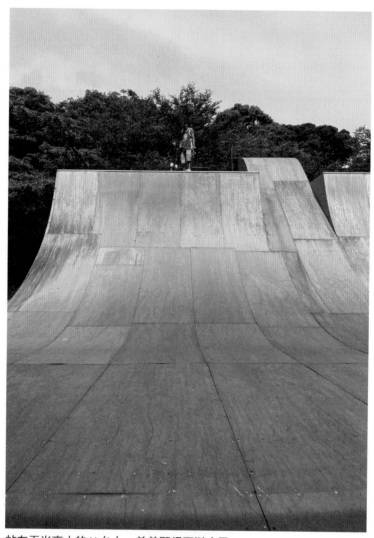

站在五米高大的 U 台上，弟弟顯得更渺小了。

在板友的呼朋引伴下，一下子聚集了好多人，我也請幾位大哥哥在上面幫我照顧

他（我超級懼高不敢上去）。在大家的嬉鬧聲中，弟弟已經站在U台的最高處

了，此時從下方看去，弟弟更渺小了，但我內心覺得他超級勇敢！

在大家的拱火下，他擺上了板子，後腳牢牢踩著板尾，此時空氣瞬間凍結

了，大家屏息以待，但，我在弟弟的眼中看到了一絲絲恐懼。三層樓的高度確實

不是開玩笑的，但長久的訓練以及每天幾乎從同樣的高度練習摔倒的他，也不至

於會受傷，然而我內心還是很掙扎。五歲的弟弟，真的要挑戰連大人都不太敢挑

戰的高度嗎？我退縮了！我對著上面喊著：「弟弟會害怕沒關係！我們改天再來

試試！先下來吧！」弟弟先是愣了一下看著我幾秒的時間，然後默默將板子拿起

來，看著旁邊為他加油打氣的大哥哥們，弟弟大笑幾聲掩飾心裡的不甘。原本我

以為今天就這樣了，我們之後再繼續努力就好。

由於視角差，我在下方無法一直看到站在上方平台的弟弟，但他稚嫩的聲音

我絕對不會認錯：「把拔，我想試一次！」既然弟弟都有勇氣嘗試了，我立刻拿起手機開啟錄影模式，既要記錄這美好的回憶，也方便後續跟他討論需要修正的地方。弟弟見我拿起手機要錄影，就知道我已經相信他了！於是很勇敢地拿著板子跨在U台邊緣，前腳踩在板子上，確認了待會要滑下去的路線後，竟然就直接在大家的驚呼聲中一腳踩了下去！就在那一瞬間，我的心臟似乎卡到了嗓子眼！

弟弟往下滑的過程中因為身體壓得太低，導致即將落地時來不及反應吸收衝擊力而身體往後傾，跌倒時滑板瞬間噴了出去，噴了有二、三層樓高，還差點砸到人。弟弟的屁股就跌坐在U台底部的斜坡上，雖有斜坡的緩衝，但應該還是很痛吧！呆住了幾秒後，弟弟就突然大聲哭了出來！當下我無法分辨弟弟是摔痛了還是懊惱了，丟下手機連滾帶爬衝過去抱起他，看看有沒有受傷，弟弟則流著淚用力抱緊我。

檢查確認弟弟沒有受傷後，趕緊到旁邊跟差點被滑板砸到的板友道歉，同時

像哄小寶寶地搖晃著弟弟，告訴他身上沒有受傷，不要害怕。弟弟說知道自己沒有受傷，他哭的點是明明知道要跌倒了，卻來不及用教練教的方法轉動全身跌倒，只來得及轉上半身，所以屁股還是著地了。到這節骨眼弟弟還是滿腦子滑板的技巧，但我也很驚訝，在快速下滑的驚恐瞬間，他還能冷靜記得「哪裡犯錯了」（當晚回家看影片時，情況真的跟弟弟說的一樣，這或許就像射箭運動員看得到昆蟲展翅的一瞬間！）。我趕快安撫他：「沒關係，沒有人第一次就成功的，而且在場的大哥哥、大姊姊也沒有像你這麼勇敢挑戰這個『大魔王』喔！」確實，之前大家都告訴弟弟不要害怕，只要把身體控制好，跟著滑板向下並往前壓就好，然而當時太少人實際從這麼高的U台踩下去過，所以弟弟也無法得到有經驗的前輩指點。

聽完我的安慰後，弟弟擦了擦眼淚，拉一拉我的手，示意把他放下來，眼睛四處搜尋他的滑板。我猜到他想幹嘛了！我順勢告訴他：「剛剛本來想告訴你，

如果今天成功了，我們晚餐就吃咖哩飯慶祝！不過沒關係，至少你很勇敢嘗試了！」這時弟弟拿著滑板看著我說：「你說的是真的嗎？」還來不及等我回答，他已經抱著滑板往樓梯上去了。我知道他當下已經了解該怎麼做了，這段時間反覆地訓練，跌倒了又爬起來，已經強化他絕不氣餒的信心！更何況在這次跌倒中，他第一時間發現了自己的失誤，不像剛開始練習滑板時，每次跌倒都很懵，完全不知道錯在哪裡。

第二次站上高台，弟弟為了掩飾心裡還有一點點的緊張，再三大聲跟我確認，是不是成功了晚上就吃咖哩飯！逗得旁邊的板友個個笑得人仰馬翻。當後腳踩好板子時，眼神堅定，身體開始前傾，隨後前腳就踩了下去！大家都屏住氣息，期盼弟弟能順利滑到底部。最終，伴隨著歡呼聲，弟弟踩著滑板成功平穩落地！

但，這只是 U 台的一半路程，滑下來的速度和衝力把弟弟推向對面斜坡的高

處！弟弟開心的眼神瞬間轉為驚嚇，因為當時他僅專注在往下滑，沒想到還要衝上對面的斜坡。不過這次由於身體處在高度警戒狀態，加上衝上斜坡的速度較慢，弟弟憑著肌肉記憶，順利滑到對面斜坡約四米高的地方，安全地摔倒滑了下來。這時旁邊的大哥哥、大姊姊已經沸騰了，大呼太神了！這時弟弟似乎已經掌握到了訣竅，快快跑來跟我抱緊後說，他剛剛忘了對面還要做動作，想再試試看，便逕直抱著板子又上去了。這時場邊的板友都覺得「楊媽媽咖哩飯」一定有什麼魔力，可以讓弟弟克服恐懼，一次又一次挑戰「大魔王」。

第三次在沒有絲毫懸念的情況下，弟弟已經握住訣竅，完美踩下來，但到對面時，還是沒有控制好身體的方向而失敗，但有進步了，跌倒前身體刻意做出弧面，轉身準備好讓手腳接觸坡面，完全是教練教導的教科書式摔法。

這次滑下來後，弟弟自己飛快地跑去撿滑板，直接往上爬，還大喊著：「把拔！叫馬麻準備咖哩飯吧！」第四次踩上板尾時，從他的眼神可以看到滿滿的自

信（似乎還有一碗咖哩飯）。隨著弟弟的歡呼聲一腳踩下，到斜坡底時吸收了向下的衝擊力後，直接朝向對面上坡續力拉起，還做了一個一百八十度的轉身，真是帥斃了！弟弟完美做完動作後回到我面前說：「不要忘了咖哩飯喔！」便拿著滑板轉頭去跟小夥伴玩樂和分享成功的喜悅了。

挑戰「大魔王」成功後，比賽的日期也漸漸接近。目前弟弟已經可以單獨做完十招，但成功率還不高，也無法順暢連貫起來。當爸爸的我好大喜功，希望弟弟趕快在路線上將各招式串起來練習，但教練比較沉穩，希望弟弟可以一步一步將招式練穩後，再連貫起來。所以我們訂定了「作戰方針」：十個動作先分開做，每個動作練習十次，還有體力的話，再將十個動作拆成一半，分成二組來練習，最後再全部串連起來。由於長時間練習三至四米高的擺盪，弟弟的小短腿變得異常有力，做動作也變得較輕鬆，明顯進步了一大截。

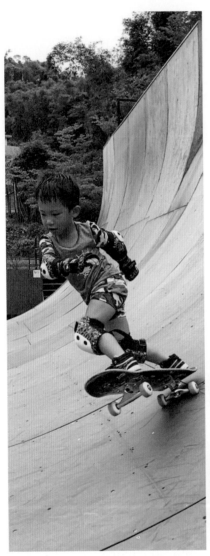

弟弟一百八十度轉身，
帥爆了。

有魔力的「楊媽媽咖哩飯」。

第七章
回奶奶家練習

隨著賽事接近，練習也更密集了，每週會幫弟弟請二天幼兒園的假，專心練習。學校老師知道弟弟要參加比賽，比我們家長還要興奮，一直幫弟弟加油打氣，還詢問我們可否讓弟弟在學校當小老師，跟同學介紹滑板極限運動。當然好！我們跟老師討論完後，隔天便讓弟弟大包小包地帶著滑板用品到學校。

因為教室空間較小，不適合現場滑行給同學看，也擔心同學踩到滑板會跌倒受傷。老師當天把弟弟在教室分享滑板的影片傳來時，看到五歲的弟弟用不太流暢的語言解說滑板的構造，詳細說明板身、砂紙、輪架、輪子和培林，並示範正

確實穿戴所有的護具與安全帽，細心協助同學試穿護具（這些平常都是他老爹我在做的），讓同學體驗穿戴的感覺，還說明護具的防護位置以及如何正確地安全摔倒。看完影片差點讓我老淚縱橫！原來平常學習的東西弟弟都有牢牢記住，還叮嚀同學護具除了要穿戴好之外，還要扣好，「這樣才會保護到你的小身體！」超開心老師給我們這個機會，讓弟弟有機會站在不同的角度說明滑板運動，也讓他訓練說話的邏輯。看到影片中弟弟穩健的台風，我真的好驕傲！

每週多了二天的練習時間，弟弟的進步神速，之前把路線拆成一半的「作戰方針」，前、後五項招式已經可以分別連貫起來，只剩把十招全部串連起來走完完整的路線了。但平常練習的場地滑行距離較長，而比賽的則較短，反應時間相對短很多。為了盡量模擬完整的比賽路線，我和教練透過 Google 地圖四處尋找適合練習的地方。可能當時玩滑板的人數很少，場地不多，不容易找到適合的，最後竟然在我的老家屏東找到一個比較接近比賽規格的滑板場。二話不說，

我們立即整理了一些裝備，便帶著弟弟回老家看奶奶，順便練滑板。

奶奶心疼孫子摔倒

奶奶一直都知道弟弟有在玩滑板，四歲剛開始練習時，弟弟在除夕前摔倒，鼻子刮傷了一大片，眼睛還有點瘀青，除夕帶著一家人回老家過年時，被老媽看到弟弟的傷勢，氣得她整個人冒火，指著我的鼻子說：「以後我再看到你帶他練滑板，我就打斷你的狗腿！」然而弟弟第一次比賽得獎後，帶他回老家看奶奶，我老媽就興奮得抱著他，狂親弟弟的小臉，還偷偷帶他跑去買小玩具，並鼓勵弟弟：「認真練習喔！下次比賽有好成績奶奶再給你買玩具！」咦！怎會有這種差別待遇啊！你孫子就好棒棒，你兒子就要打斷腿！

屏東的滑板場離家不遠，只要我帶著弟弟出門練滑板，奶奶就會騎著快四十

年的摩托車（YAMAHA 青春樂），冒著白煙帶運動飲料和小零食來幫弟弟加油打氣。但老媽就是不要面對滑板場，她默默地遞上水和在旁邊黃昏市場買的小炸雞、交代弟弟加油後，就面朝外坐著陪伴，無聊了就四處走走，逛逛黃昏市場，過一會兒又繞回來背對著滑板場坐著。等到弟弟要休息時，老媽才又趕緊遞上水，抱抱他，幫他加油，說他很棒！弟弟只要一開始練功，奶奶就又轉頭了。

晚上吃飯時我問老媽：「妳不是來滑板場幫妳孫子加油打氣的嗎？幹嘛都撇著臉不看他練習？」老媽緩緩道：「我知道他很認真，也看到他都有保護的護具，但是看著五歲的孫子摔倒，心裡總是很難過，而且大熱天練習，揮汗如雨，也覺得很殘忍。但是看到他這麼努力學習，又很感動，所以我還是要來幫他加油打氣一下。但每摔倒一次我就會心揪一下！」撇過頭去只是不想看到他摔倒，

在奶奶默默的支持下，一週的訓練也接近尾聲。一趟跑完整個路線（十招）的成功機率大概有五成，雖全程不到一分鐘，要在時間內把招式做完、做對，對

一個五歲孩子的體力來說，還是有難度的。在這週的集訓時，我發現一個現象，弟弟如果中途有掉招或做得不標準時，看得出他喘吁吁的比較累，反之如果順利完成一趟路線，卻比較不會這麼累。這引起我的好奇，因為明明同樣一趟路，為什麼會有這樣的差別？於是我反覆觀察練習時的影片，發現他竟然都是憋著氣在做招式！

奶奶很疼弟弟，每次弟弟在練習時，她就轉過身不敢看。

113

以前一招一招分開練習時，沒有發現他憋氣，但最近開始練習跑路線後，常常很喘，原本以為是一連做好幾樣招式，很累很喘，結果竟然是因為憋氣！這不是在游泳啊！

跟奶奶告別返回台北後，在我跟教練的詢問下，弟弟也不知道自己為什麼會憋氣。我們仔細觀看影片後發現，弟弟會在熟悉的招式中「換氣」。教練覺得應該是一些弟弟不穩的招式，造成他心情緊張，進而憋氣（忘記呼吸）。於是教練要弟弟二招連著做看看，並告訴他下滑時，可以先吸一口氣再往下踩，「吸飽氣」滑行後還直呼：「真的耶！而且不會喘了！」好吧，你都信了，我只能五體投地佩服教練了！離比賽不到一週的時間，持續跑路線同時練習調整呼吸，真的有用！弟弟學會換氣了。

倒數計時的震撼教育

最後這一週教練使出了震撼教育！訓練時完全按照比賽規格，從唱名、舉手、準備動作、吹哨、開始比賽到結束，完全依照教練以前當裁判參與正式比賽的方式進行。此外，教練還加入「倒數計時」，這讓弟弟和一起參加的小夥伴都慌了手腳。教練解釋道，很多主持人會在比賽時「幫忙」選手倒數，讓選手可以掌握節奏，表現出自己最厲害的招式，也知道自己還有多少時間可以完成幾項招式。但這對首次參加比賽的選手來說，「提醒」會讓他們更加緊張，為了讓弟弟和小夥伴適應這種緊張，所以教練選在最後一週進行實戰的「震撼教育」。

果然，對首次參加正規 Mini Ramp 比賽的「小選手」來說，倒數「還有三十秒、十五秒、十秒、五四三二一，時間到！」每一刻都很震撼。大家在教練一開始喊秒數時，不是跌得東倒西歪，就是緊張到做錯招式，摔得不知所措，任由教

練繼續倒數，卻呆在原地動彈不得。進行了二輪後，教練把大家集合起來說：

「比賽的現場就會有主持人拿著麥克風，像剛剛教練做的一樣，一邊介紹你做的招式一邊倒數，讓場邊的觀眾知道你做了什麼招式，並且讓你知道還有多少時間。主持人完全是好意提醒，不是要嚇你！所以，如果你都做得很熟練了，可以在吹哨後無視主持人的聲音，好好享受屬於你的四十五秒，這時候都不用排隊，四十五秒都是你的表演時間，全場觀眾都在欣賞你厲害的招式！」弟弟聽完教練的解說後，轉頭問我：「是不是不理他就好了？」我對他笑笑地點頭。可能弟弟也是被其他小夥伴緊張的情緒感染了吧。

接下來的訓練時間，只見唱名、舉手後，弟弟的眼神就從剛剛的嬉笑立即變得很專注，踩下滑板後便全神貫注在路線上，而且真的把「倒數」當作參考，漏掉的招式也會趕快撿回滑板，持續做下一招，呼吸也到位了。

我們特別跟主辦單位協調，爭取賽前一天讓選手先到場內練習二小時。現場

的 Mini Ramp 規格跟我們平常練習的有些許差異，這個我們已有心理準備。然而，U台表面黏貼了橫向微凸的木紋塑膠地板，實地滑行時腳感不太一樣，弟弟帶著滑板來到我身邊小聲說：「表面『耕愣耕愣』的，滑起來怪怪的……」當下

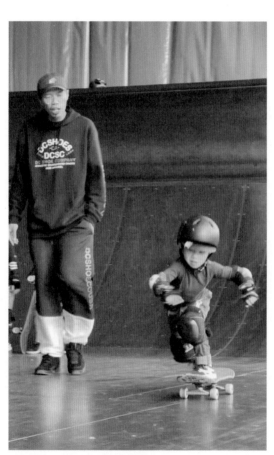

弟弟在比賽場地練習和適應。

我也不知如何是好，只能硬著頭皮告訴他：「每個比賽場地都會稍微不同，所以要多練習才能克服啊，你平常的練習已經很棒了，就照平常的節奏跑。我們還有一個多小時，能多跑幾趟就多跑幾趟！」二個小時很快就過去了，弟弟似乎還沒有適應「耕愣耕愣」的感覺。

比賽那天，清晨五點我們全家就起了個大早，媽媽準備全家的早餐，我則準備弟弟的裝備，弟弟更是興奮得早就穿好衣服鞋子，坐在沙發等等著我們出發。在微亮的天空下，伴隨著還沒熄滅的路燈，我們出發前往新店的比賽場地。比賽九點才開始，我們抵達時是七點多，會場剛開門，詢問了主辦單位，在不影響工作人員作業下，可以讓弟弟練習一下。弟弟快速穿戴護具，拿著他的滑板開始熱身，期間也將不太熟悉的招式試了幾次，後來其他選手陸續到來，為了不影響賽事就停止練習。弟弟又悄悄來到我身邊，偷偷告訴我，他多滑了幾次後，有些習慣「耕愣耕愣」的感覺了！

隨著工作人員開始佈置會場，每個名次的獎品也陸續搬到頒獎台上，弟弟見了眼睛都要冒火了，一直拉著我去看，要跟我介紹每個名次的獎品，以及他最喜歡哪一個，就連在場邊跟小夥伴玩耍時，都不忘偷瞄兩眼。

比賽開始前，教練集合了一起參賽的小夥伴，幫大家加油打氣，整場最矮的弟弟認真聽著教練的賽前提醒，還不忘跟教練確認出場順序。比賽開始後，看著先出場的選手因為緊張，表現不如預期，我開始擔心弟弟的狀況，正要轉頭提醒弟弟放輕鬆、別緊張時，發現他又跑去頒獎區「選禮物」了……我趕緊衝過去告訴他：「只剩最後一步了，穩穩地做完預計的路線，就可以來選喜歡的獎品了！」這時正好唱名，輪到弟弟上場了。媽媽看到我把他從獎品區「搬」回到比賽區，都快要笑翻了。

真的只有十招

當弟弟上台準備時，可以聽到一些平常一起訓練的家長還有教練的加油聲，隨著主持人的介紹，歡呼聲和加油聲更是此起彼落「楊小弟加油！」媽媽也沸騰了！

弟弟開始時，前面還滿順利的，到了第七招有點小小的失誤，只見他迅速爬起來，撿起板子直接跑上台踩好腳步，聽到主持人的倒數，知道自己還來得及，接下來就順利跑完全程的路線。實在太興奮了！當下我覺得自己的吶喊聲快要把屋頂給掀了！弟弟的第二趟也在一點點的小失誤中，十招都順利完成，甚至比預計的時間還提早了幾秒，裁判還有點疑惑地問他：「還有五秒喔，可以繼續。」結果弟弟兩手一攤：「做完了啊！沒招了啦！」頓時惹得全場笑翻！教練這時也笑著告訴裁判：「真的只有十招！」

下場後弟弟迅速脫掉安全帽，直奔頒獎區並回頭問我：「我可以選了嗎？」我苦笑地告訴他：「要等頒獎啦！裁判會幫你們每一個人打分數，等全部選手跑完了，看誰的表現好就可以領獎了喔！」話還沒說完，弟弟就跑去找小夥伴玩了。

這時比賽還在繼續，但旁邊的小朋友已經玩開了，弟弟也在其中，還被工作人員制

比賽還沒開始，弟弟就被獎品吸引過去了。

止，太吵了會影響比賽。看吧，他放得有多鬆！或許都怪我出門前告訴他，所有辛苦的練習只到今天第二趟跑完為止，比賽後就放心去玩吧！而且我還說，比賽後到滑板場只要玩就好，不用練招，等下週上課再學新招吧！難怪他一跑完第二趟整個人就鬆了，比賽完安全帽一丟就跑去跟小夥伴玩了。這讓我回想起以前念書時，第一次參加比賽，一切都很陌生，戰戰兢兢，緊張得要死，然而也是因為緊張，結果表現不如預期。可是，當天比賽的弟弟，從頭到尾我們都沒有感受到他緊張的氣息，反而是我緊張到反胃。

隨著所有選手完成比賽後，大會陸續將成績計算出來，所有參賽者和家長都屏息以待。隨著計分逐一公佈在看板上，大家都擠上前，攜家帶眷的我們擠不進去，只好在外圍等著，突然聽到好心的朋友喊著：「楊小弟第二名！」我興奮地拉著媽媽努力擠進計分區公佈欄，看到成績後，我們兩個開心得像個孩子一樣，抱在一起跳。我們又擠出計分區，正要找弟弟時，他已經在詢問工作人員：「我

可以選哪一區的獎品呢？」看著狂笑的工作人員，我迅速把弟弟拉回來，幫他擦了一下剛剛玩得滿頭大汗的臉，讓他準備上頒獎台領獎。其實當我牽著弟弟的手時，都能感覺到自己興奮得滿手手汗了。

隨著頒獎台上唸到：「第二名是……」底下已經有人接著喊道：「楊小弟！楊小弟！」弟弟在走向頒獎台時，眼睛還一直看著頒獎人手上的獎品，台下的我看到都要笑翻了。領獎後站在台上等合照時，弟弟更是不安分地一直把玩手上的獎品，我還要一直提醒他拿好獎牌，看著相機。跟其他成績優異的哥哥姊姊、教練以及長官合照後，這次充實的比賽終於圓滿結束了。我們在回程的路上，弟弟卻跟我說：「我本來選的不是這個獎品，他們應該拿錯了！」彷彿他這三個月的努力就是為了那個贈品，早知道我一開始就用那個贈品來誘惑他，搞不好會更厲害。孩子的世界真的很小、很單純。

123

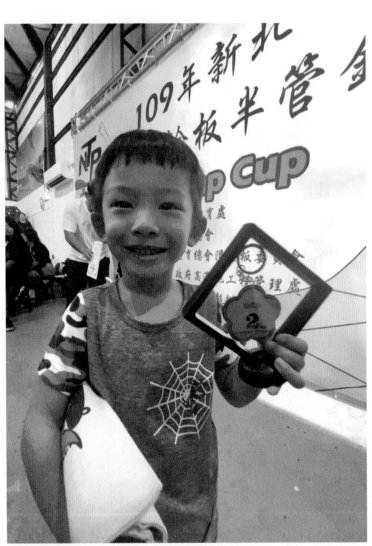

拿到獎品的弟弟開心極了。

第八章
打造弟弟專用的 Mini Ramp

之前幾次比賽，常常都遇到沒有場地練習的問題，這個陰影一直在我們心裡盤旋。經過和教練討論，並砸鍋賣鐵湊了一點點經費後，我們決定在自家頂樓蓋一個「屬於自己的 Mini Ramp」。在不擾鄰的前提下，我們事先跟鄰居溝通，取得理解後，便開始施工了。

因為頂樓是一間完全沒有隔間的樓層，是姊弟倆玩樂的空間，大約十二米×七米的大小。Mini Ramp 是全木造設施，需要訂製基本的支撐木架主體和裁切板材。在等待搭建的木材期間，因擔心之後施工和練習時太吵打擾鄰居，我們先處

理隔音的問題。經過多方比較後，我訂購了健身房專用的加厚隔音地墊，跟公園遊樂區的類似。每片五十公分×五十公分，一片重達五公斤！為了節省經費，我帶著弟弟去新店山區的工廠取貨，整整一百片！還好有工廠的人幫我們一起搬上車，整台休旅車能塞的地方都塞滿了，壓得整台車都快貼地了！為了安全起見，我避開高速公路繞道回家，在回家的路程中，先跟弟弟心理建設：「這個是你的東西，雖然很重，等等要幫忙一起搬喔！」也撥電話跟太太和姊姊說，讓她們在樓下等，一起搬上去，而且當天一定要搬完，隔天我還要開車上班。

到家後姊姊看到當場傻眼！她試著搬了二片（十公斤），直呼吃不消。我們四個人共花了四個小時才搬完！大家分層接力把一百片給搬上去了。姊姊和媽媽都搬到流淚，是真的哭了，實在太重太多了！只有弟弟一個人默默地二片二片扛著往樓上走，看到姊姊哭哭，還叫姊姊先去喝水休息一下，等等再搬。

隔天除了弟弟外，全家人全身痠痛，走路都像被雷劈到一樣！搬上樓還只是

步驟一，還有步驟二：將隔音地墊鋪設好！下班後就聽到弟弟在頂樓的呼喊，我和姊姊拖著快要斷掉的雙腿「爬」上樓，量好距離後開始鋪設。原本以為簡單的鋪設動作，卻因為一片重達五公斤的隔音地墊，硬是拖慢了進度。地墊底下還有卡榫，稍微擺放歪了又要拔起來重新調整，最後共花了二天的時間才全部鋪設完畢。此時我和姊姊早就眼神死了！媽媽在步驟一後，更是癱了二天。鋪設完當下，只剩弟弟開心地拿著滑板問我：「我可以先試試看嗎？」

接下來是為門和窗做隔音。我們預計使用高密度的隔音棉和夾板，把所有對外的門、窗封起來，盡量減低可能會穿透出去的噪音。看似簡單的工程，但是對我這個阿宅來說，超、級、難！於是找了從小玩到大的好友幫忙，一起到木材行裁好了木板，又繞去太原路買隔音棉。幸好有朋友的幫助，意外地在一天內就搞定了門、窗隔音（後來我們又加強了天花板和門內側的隔音），並在朋友專長的水電技術下，把照明弄得更明亮。施工期間，弟弟可能還記得我在車上跟他說過

127

的話（是他的東西，要幫忙做），從頭到尾跟進跟出，端茶遞水，幫忙拿工具和搬建材，連他平常最愛的遊戲時間都用在協助我們的進度。弟弟也一直期待地詢問：「大概什麼時候可以蓋好？」

弟弟很賣力幫忙把隔音地墊搬上樓。

組裝隔音地墊和隔音棉。弟弟在旁一直問我們：「大概什麼時候可以蓋好？」

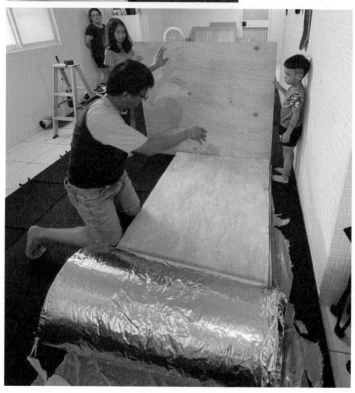

和教練一起組 Mini Ramp

重頭戲終於來了！木材工廠通知我們要配送了！有了上次搬地墊的經驗，這次我們不敢省錢自己搬了，實在太可怕了！我請搬家師傅從地下室停車場搬上頂樓，一台貨車滿滿的木材，專業的師傅也花了大半天才全部搬完。木材全到位後，便聯繫阿賢教練，並請了其他教練和板友們過來幫忙。在幾百塊木料和木板、幾千顆螺絲的組合後，終於完成了我人生中組合過最大的「模型」。寬二五〇公分、長九〇〇公分的 Mini Ramp 終於在家中組建完成！

整個過程弟弟二眼發光，早早就拿著滑板、穿好滑板鞋，在一旁等著我們組好最後一塊板面，準備要下來試驗了！組完後教練們雖然拖著疲憊的身軀，也開心地拿著滑板玩了起來。雖然僅是完成基礎搭設，表面還要再鋪設一層較光滑的表皮，但大家還是玩得超歡樂的。這可能就是滑板人才懂的樂趣吧！

最後的表皮，在我和弟弟二人每天晚上的努力下，花了三天全部鋪設完畢，還特別安裝了一個雙向語音溝通的網路攝影機，方便我平常上班時可以和在家練習的弟弟溝通，也可記錄弟弟的練習過程提供給阿賢教練看看哪些地方需要改進。

搞定一切後，我和弟弟就跟阿賢教練討論以後訓練的時間和方式。

自從家裡有了 Mini Ramp，練習效率果然提升非常多。弟弟在家練習時，網路攝影機都會開著，也安裝了二個小喇叭，讓弟弟邊練習邊聽音樂，並且在招式練成後就會隨著音樂扭腰擺臀跳舞，興奮大叫，還會對著鏡頭叫我看他招式做成功的畫面。弟弟會隨著音樂節奏配合招式的練習，在無干擾的環境和音樂的陪伴下，進步神速。

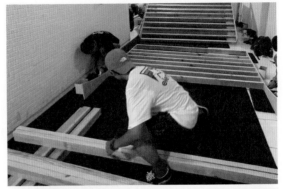

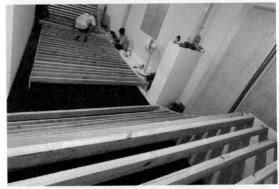

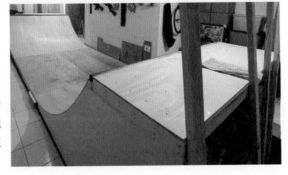

組裝 Mini Ramp
真是大工程！幸
好有阿賢和其他
教練及板友過來
幫忙。

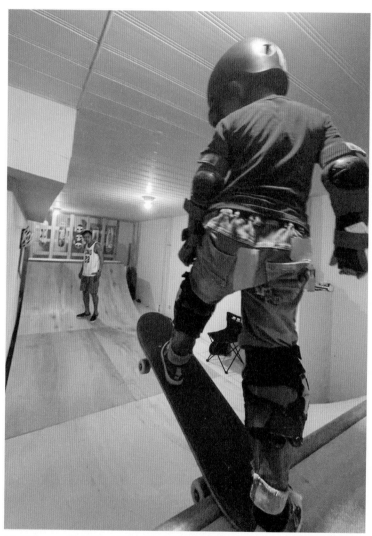

Mini Ramp 一組裝好，弟弟穿著縫縫補補的褲子和護具，就準備要試用了。

第九章
熱鬧的粉專和廠商贊助

弟弟賽前練習的點點滴滴、酸甜苦辣，之前都是使用我個人的社群帳號來分享的，後來因為擔心我這個「社恐老爸」會侷限了他的光芒，於是直接幫他創立了屬於他個人的粉專「Allen Yang 楊小弟」。裡面除了分享弟弟從無到有、摔得鼻青臉腫的影片外，還有一些滑板場上超級帥氣的照片，以及弟弟跟場邊小小板友們可愛的互動，當然也少不了辛苦練習的成果，其中一段弟弟三百六十度帥氣飛躍的影片，更是吸引了三百萬人次觀賞！

弟弟努力不懈的精神、嬌小可愛的模樣，很快就吸引了萬人追蹤。每次新貼

135

Allen Yang 「楊小弟」

1.3 萬位追蹤者・正在追蹤 19 人

楊小弟
8歲、板齡4年
喜愛滑板、常在南港與內湖極限運動場

「Allen Yang 楊小弟」臉書粉專分享了
弟弟練習滑板和休閒活動的點點滴滴。

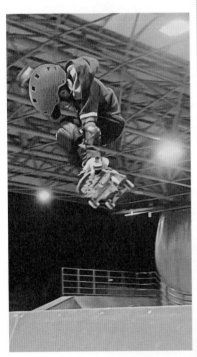

空中轉體 360。

弟弟看到這張照片
也笑個不停。

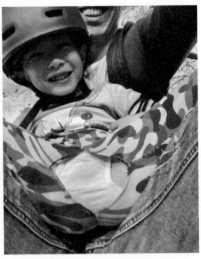

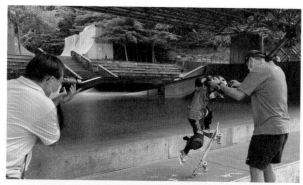

弟弟接受採
訪時示範滑
動技巧。

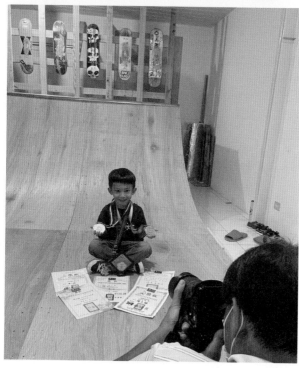

攝影記者到
家裡拍攝弟
弟的練習空
間和獎狀。

的PO文收到鼓勵，弟弟會很開心要我謝謝大家的關心。而看到自己在滑板場上褲子破了個大洞，小內褲露出來的照片被我分享出來，他也大笑：「我飛起來的時候褲子破掉都不知道，你怎麼拍得到啦！超好笑的耶！」

接受採訪

我們除了接到一些商廠的合作詢問外，也接到《國語日報》記者陳先生的來電，想要採訪弟弟。如果弟弟的故事可以登上我小時候心目中代表最高榮譽的《國語日報》（小時候班上有訂《國語日報》，同學每天都搶著傳閱），真的是讓人非常開心的一件事啊！當我們和陳先生電話討論時，才知道比賽當天他也在現場，看到弟弟跌倒又努力爬起來完成比賽的模樣，陳先生很希望報導弟弟的故事。

我和弟弟溝通時，告知他這次是靜態的採訪，以照片和文字來敘述，記者叔叔的問題照弟弟自己的意思回答就可以了，是個很棒的經驗，也可以學習如何用自己的方式介紹滑板運動，讓更多人參與這項運動，以後弟弟也可以交到更多一起玩滑板的好朋友……說著說著，弟弟也開始期待這次的採訪了。雖然之前就有新聞媒體採訪過弟弟了，但這次採訪前一晚，還是看得出來他很開心。

採訪當天，陳先生約了二個地方取景，一個是弟弟經常練習的場地「南港極限運動中心」，另一個則是家裡。經過專業的攝影記者，戶外場地果然拍出非常專業的效果（我自己都是用手機拍照記錄）。拍照前，記者先讓弟弟像平常練習那樣自己先玩一下，我們則和阿賢教練討論哪一個地方可以拍出什麼樣的姿勢，也拍了一些弟弟在場邊和其他小朋友互動的照片。以往沒什麼機會上鏡頭的我，也沾了兒子的光：拍到我在場邊幫弟弟擦汗。

採訪時，弟弟落落大方的表現，讓我有點驚訝。雖然詞彙羞澀，但也能清晰

回答記者的提問，或許親切的記者也讓弟弟感到自在吧。戶外採訪後回到家中，接著拍攝弟弟的居家生活，以及和一些獎狀、獎牌合照，看著弟弟自豪地述說著每一場比賽，站在鏡頭後的媽媽感動得拭淚了。

廠商贊助

隨著弟弟的粉專越來越熱鬧，甚至媒體也轉載了弟弟參加比賽的貼文，有些廠商也注意到弟弟在滑板運動上的努力，想跟我們洽談一些合作事項。然而，身為上班族的老爸，因為沒有接觸過這方面的協商，初期進度都非常緩慢。除了我自己不了解之外，也擔心會影響到孩子，所以談的進度很緩慢。當然，中間我們也遇到了「詐騙」，不過正向的還是多數。

來詢問的廠商，內容真是包羅萬象，例如防曬用品、推廣活動、健康食品、

服飾等等。原本我成立粉專只是想記錄弟弟的滑板生活，突然有廠商來詢問並提出需求，一時間我也不知如何面對，身邊也沒有網紅或經紀人朋友可以請教。

因為我們的出發點並不是要靠小朋友賺錢養家，所以經過跟太太討論後，既然是弟弟自己的粉專，我們就跟他說明清楚，看看他的意願，並讓他選擇自己喜歡的廠商。在這之前，當然我們會做好「守門人」的角色，幫弟弟先過濾掉不適合的產品。起初也以粉專廣告曝光交換廠商的商品或服務，像是弟弟喜歡的游泳課、體適能夏令營、兒童運動藍牙耳機（他喜歡邊聽音樂邊練滑板）、滑板場開幕、景點和旅遊住宿等等，這些都是原本口袋羞澀的老爸暫時無法滿足他的。

為了要讓弟弟清楚這些物品和服務的由來，便使用弟弟也聽得懂的語言告訴他，這些都是因為他對滑板的熱情和努力的付出，讓很多叔叔、阿姨喜歡他，而加入他的粉專，所以他才有機會獲得販售商品的老闆贊助，讓他們的商品可以透過他的粉專推廣出去，這樣老闆也可以賺到錢錢。趁機教育弟弟理解這些商業行

為背後運作的方式。

原以為弟弟還小，可能還不太了解我告訴他的商業行為，但有一次收到廠商寄來的滑板鞋時，他竟然主動告訴我：「把拔，我覺得這個應該要在我們家自己的滑板室裡面拍，把小鞋子拍得清楚一點。還有我在練滑板的時候錄影一下，這樣其他小朋友就不會像我以前一樣，買不到小小孩的專業滑板鞋了！」當下聽到真是驚呆我了，邏輯如此清晰！他真的懂了啦！原來小小的孩子，只要使用他能夠理解的語言跟他溝通，很多事情他們都是可以了解的。

為了讓弟弟更有參與感，很多要上傳粉專的日常練習影片，也開始會跟他討論，他也會跟我說哪個動作他還可以做得更好，或叫我從對面拍過來，他覺得那樣拍比較帥⋯⋯這樣的溝通和討論，對我們父子倆真的是個超級大的收穫！

在一次機緣巧合下，我們在滑板場遇到了健式公司（Jet Sunny，成立於一九八八年，是台灣第一家滑板商店，也是全台最大的滑板用品代理商）業務部

的鄭經理，鄭經理本人也是台灣極限ＢＭＸ的佼佼者）。他在場邊看到弟弟揮汗如雨地認真練習，跟我表示希望可以贊助弟弟。當天因為弟弟還有課，我和鄭經理簡單交流並表示感激後，約定了洽談時間。鄭經理離開時，還特地送了弟弟喜歡的貼紙，超開心的！

我原本以為接受贊助的話，我們就要付出相應的交換，然而和鄭經理深入了解後，讓我看到這家公司的大氣！「完全無償贊助」弟弟滑板運動所需的一切用品！只要是他們公司代理的產品，弟弟需要的都可以贊助，而且剛好阿賢教練的滑板店也是跟捷式公司進貨，為了一併推廣教練的滑板店業績，我們只要拿到贊助用品時，在社群媒體 tag 一下教練的滑板店即可！這根本太佛了吧！

或許大家不太了解滑板運動的開銷，在弟弟開始參加各類比賽後，花在各種用品的支出隨即大增，且長時間的練習，消耗品磨耗超級快。護具大約三個月磨損，滑板板身在賽前的訓練中，一個月最多要換掉三次板子。護具整套大概要

143

七、八千元，合乎規格的滑板一整組約一萬，所以這項贊助，對我們的幫助實在很大。

除了捷式公司，在弟弟學習滑板之初，就有一家台灣自有品牌的滑板鞋廠商一直默默贊助弟弟，就是 odd CIRKUS。弟弟很喜歡他們的鞋子，好穿耐磨，且內部有特殊的鬆緊帶固定，練滑板時就不會常常噴掉鞋子。這家廠商在滑板界漸漸展露頭角，也在各板場默默經營。會和 odd CIRKUS 結緣，是嘉

收到捷式公司 Jet Sunny 贊助的滑板，弟弟超開心的。

義一位著名滑板教練「小吉教練」的引薦，odd CIRKUS 的黃叔叔一直是楊小弟的「好板友」，他們一起玩滑板，加上小孩子長大速度較快，黃叔叔也隨時掌握弟弟鞋子的尺寸。黃叔叔也會帶著弟弟到不同的滑板場去玩，還拍攝超多弟弟很棒的滑板影片，提高曝光度。除了每個月 odd CIRKUS 會固定寄送滑板用品外，就連人在國外推廣業務時，知道弟弟有參加比賽，還特別打電話來關心要不要補充一些備用

odd CIRKUS 贊助弟弟的滑板服飾和鞋子。

145

物品。

在二〇二二年時，odd CIRKUS 籌拍品牌宣傳短片，弟弟身為品牌贊助選手也參與拍攝，從台北一路拍到台中。可能弟弟在練習時已經習慣面對爸爸的鏡頭，所以在攝影機面前也毫不緊張，可以在鏡頭前從容做出各式各樣的滑板招式。要拍攝滑板的帥氣招式很不容易，若要拍攝整條路線上連續做出各式各樣的帥氣招式，難度更高。然而，odd CIRKUS 的攝影師很厲害，可以踩在滑板上跟隨著弟弟一路滑行，捕捉到非常帥氣、精采的鏡頭。

拍攝時弟弟還是會失敗、會跌倒，但他總會堅定地跟攝影師說：「我知道哪裡做不好了！再一次一定會成功！」其中有一段大約十五秒的動作，弟弟跌倒了約二十次，雖然很痛，但每次爬起來都不忘先跟攝影叔叔說：「哎喲，這招很難耶！下次一定沒問題啦！」而回到家中滑板室拍攝時，弟弟就仗著「主場優勢」，讓攝影叔叔驚嘆連連。

靜態的廣告畫面，則選在台中室內拍攝，odd CIRKUS 還邀請了一對網紅雙胞胎姊姊 TwinsR&R，超活潑的雙胞胎加上弟弟和姊姊，四個小朋友在開拍前就已經玩成一團。剛開始拍攝時，我家姊姊還有點害羞，但是雙胞胎姊姊（和姊姊年齡差不多）很善於面對鏡頭，表現也超大方，受到她們現場氣氛的感染，我們家姊弟倆也完全放開了，對著鏡頭時而嬉笑時而裝酷，就連換裝時，四個「小大人」還會為了搶先挑選自己想要入鏡的裝扮，在片場追逐鬥嘴，場面超級可愛。

有一次是阿賢教練接了體育局的宣導廣告，要跟美女網紅 CINDy 一起出鏡，教練自然沒有忘記弟弟這個「小徒弟」，帶著他一起拍攝宣傳廣告。在廣告中弟弟跟著美女姊姊一起玩著滑板。因為弟弟經過幾次的採訪和商業攝影後，也學會「無視」鏡頭，可以依拍攝者的要求自在地「玩」滑板。當天拍攝結束後，弟弟還逗趣地以時事哏為美女姊姊打分數「超過一百分！」頓時逗笑了全場。

四個小孩玩在
一起，場面超
級可愛的。

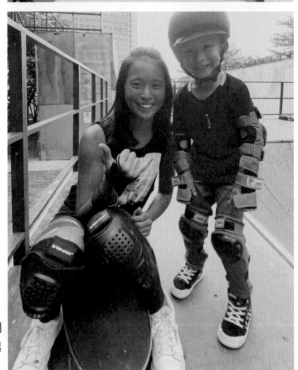

弟弟和美女網
紅 CINDy 一起
合照。

第十章
模範生打電動練手指靈活度

弟弟上小學後，開始有家庭作業了，學業和練習的時間漸漸有了衝突。若有遇到比賽，練習的時間就會比平時還多，我們很擔心弟弟在一年級的學習萌芽階段就遇到挫折，造成他對學習的恐懼。因此，我們在低年級學校只上半天課的時間外，安排每週二天的滑板課，其餘時間（包含六、日）則自主練習，而晚間飯後時間則是寫功課、複習當天課程，以及預習下次的上課內容。

當初弟弟愛上滑板後，加上認真的一對一課程，務實的媽媽擔心弟弟會因為滑板而耽誤課業，最後變成「野生楊小弟」。於是，在幾次家庭會議後，教育的

重任便落在媽媽的肩上，從中班的ㄅㄆㄇ、ABC開始，媽媽都幫弟弟規畫學的時間，跟上進度。平時在往返滑板場的路上，我也會跟著弟弟一起唸注音、英文，以及玩一些簡單的數學遊戲，比如遇到塞車時，我就會唸出附近的四位數車牌號碼，讓小小的弟弟跟我比賽，看看誰先把四個數字加總起來。練滑板休息的時候，我們也會玩文字接龍，但弟弟腦海中的詞彙還太少，對他來說有點燒腦。

單純的弟弟總是樂在這些小遊戲其中，無形中課業也有顯著的進步。

雖然弟弟的時間似乎排程滿滿，但因為低年級的功課不多且較簡單，實施起來效率還不錯，也要感謝當時幼兒園的老師，把楊小弟教得很好！弟弟每天大約花一小時就可以把功課做完，常常還有多餘的時間可以看一下經典動畫片（爸爸媽媽順便回味青春的感覺）。練習和學習雙管齊下，初入小學的第一年，弟弟的滑板比賽成績也表現亮眼，常常有機會在學校朝會時接受表揚，加上規律的學習，學期末還獲得模範生的殊榮（爸爸又感動到飆淚了）。

除了學習成績理想外，老師曾說過要讓弟弟多運用手指，可以讓他握筆以及手部等細節操作更靈活，於是趁弟弟某次比賽成績不錯時，想給他一個鼓勵，並讓他有機會可以鍛鍊手指的靈活度，比賽領完獎後立馬帶他去買了「遊戲機」。

弟弟當時真是樂壞了！

挑選遊戲時，我參考了年齡建議，且排除了直覺式的打鬥遊戲，而挑選了益智類的解謎通關遊戲，還有經典的「超級瑪利歐」。回到家安裝好遊戲機後，跟弟弟說明遊戲的介面（因為他很少接觸3C用品）和內容，以及在什麼情況下可以通過關卡。玩遊戲時，我都和弟弟一起玩，因為他認識的字還不多。雖然花了一些時間「陪玩」，但過程中發現弟弟手指的靈活度，以驚人的速度成長。我打不過的關卡，他竟然可以靈活走位，小手指按得飛快！而且，弟弟思考解謎的邏輯也讓我驚豔。

因為弟弟很小就開始練習滑板的關係，每一招每一式都是經過很長時間的努

151

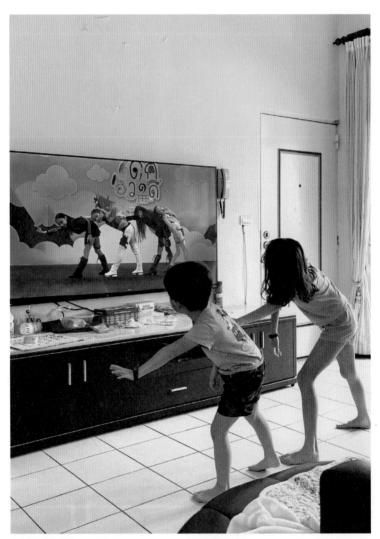

弟弟和姊姊正在打電動。

力才能完成，這也讓他將「完美主義」的要求刻在心裡。每一款遊戲的每一個關卡，若沒有完整通關前，絕不碰下一關，有時候同一個魔王卡了一個月，弟弟就是堅持不繞過它。他會自己嘗試各種招式，甚至還會「使用工具來解決問題」，因為他常常看到我遇到問題時會上網搜尋解答，但他又看不懂太多文字，於是便用小時候搜尋「佩佩豬」影片的方式，透過「語音」來搜尋相關影片，從中找尋打敗魔王的方法。小時候的我，一直被灌輸打電動會耽誤學業、是壞孩子，然而只要規畫好、有目的地讓玩具變成學習的工具，也是很棒的。而且現在有人可以陪爸爸打電動了，真的是一件很幸福的事！

小小暖男

因為弟弟在學校常常上台領獎，即使剛入學，也有很多同學認識他。下課時

間常常有同學找他一起玩，人緣還算不錯。然而，有一天放學回家時，弟弟小聲地告訴我：「把拔，我隔壁的女同學都會踢我！而且很用力耶。」當下我突然擔心弟弟是不是遇到「校園霸凌」了。因為弟弟身高比一般同學矮（小小矮冬瓜），我們一直很擔心他會因身高而被同學欺負，也不知道要如何處理這方面的問題。於是詳細詢問弟弟細節、並跟老師及對方家長溝通後，發現……這是小朋友「愛」的表現（笑）。小妹妹因為很喜歡弟弟，想要跟他一起玩又不會表達，於是就用力「踢」弟弟的腳，吸引他的注意，想叫他下課「一起玩鬼抓人」。而弟弟在學校的處理方式也讓我感到很窩心，被踢的第一時間，弟弟先告訴對方這樣做不好，並告訴對方這樣會讓自己受傷，並且他會跟老師說，這樣小妹妹就會受到處罰喔。好奇之下，我問弟弟為什麼沒有在第一時間就跟老師說呢？「因為她還小，而且踢得還不痛，我怕跟老師說會害她被罵！」沒想到弟弟年紀那麼小，已經是個暖男了呢！

在課業與滑板之間取得平衡的弟弟，陸續參加了很多比賽。每次的賽前訓練，都會針對該場比賽路線重新編排訓練項目，密集訓練大約三個月的時間。賽後教練也會接續賽前的課程進度，繼續教新的招式。反覆的練習和高強度的賽前訓練，讓弟弟的技巧進步飛快，每次賽後都脫胎換骨，體感更上一層樓。然而長時間的訓練，也讓弟弟累積了一些疲倦感。為了調適身心，我們都會適時幫他報名一些小活動或參與一些地區性小比賽（類似趣味競賽），既可以維持弟弟的滑板體感，又可以交到很多滑板好朋友。這時滑板運動對弟弟來說就是放輕鬆去「玩」，還可以得到一些小獎品，例如小孩最愛的貼紙以及活動方贊助的滑板周邊小贈品等等。

由於弟弟經常參加各種小活動，看到大哥哥、大姊姊們在「玩」些什麼招式，自己很想學，就會在活動完後練習時主動找教練，要教練教他活動當天看到的招式，每次新招式成功後，弟弟就會自己高興好幾天。小孩子很難維持對一項

事物的熱情和關注度，尤其是小小孩，我自己小時候也「變相搜集」了很多跆拳道、棒球隊等等的制服，都是三分鐘熱度。大人很難勉強或強制要求，可能適得其反，造成孩子對某件事物的反感甚至排斥。這時候適當的引導或獎勵，可以讓孩子產生成就感，才會有繼續下去的動力。

讓弟弟適時參加一些小活動、趣味競賽，既可以練習體感，又能交到更多滑板好朋友。

第十一章
跟大哥哥大姊姊一起比賽

轉眼來到二年級，弟弟練習滑板也有三個年頭了，每天依然期待放學後的自主練習，以及每週的教練課程，很難相信連我自己都不容易做到的「堅持」，弟弟做到了。

眼看每年一度的極限運動大賽將至，這時弟弟才二年級，但因為這項賽事僅有「兒童組」，不再是與一、二年級的選手競爭，而是要與六年級以下的選手一起競爭，弟弟面臨的壓力可想而知。但天真的弟弟得知要和六年級以下的選手比賽後，卻開心得手舞足蹈表示：「終於可以跟大葛格們一起玩了！」殊不知因為

比賽組別不同，我和教練正幫他規畫難度更高的招式。也因為這場比賽是年度最後一場，我們都把它視為一整年訓練下來的「期末考」，也把路線上難度較高的招式視為今年的訓練重點。

雖然這場比賽一樣是四十五秒內在場地自由發揮，但面臨更高階的選手，弟必須拿出看家本領以示尊敬。一般來說，四十五秒可以在場內路線做出大約十至十三招。我們思考了二種策略。

一，選擇弟弟較為穩定的招式，最後再以一個難度較高的招式收尾（就算沒有成功也不會扣掉太多分數，因為前面的招式已經做完了），力求完美跑完路線，爭取零失誤「完美路線（Perfect Run）」的分數加成，但這樣整體分數相對較低。二，選擇多項難度係數較高的招式，這樣整體分數相對較高，如果再加上Perfect Run 分數加成，就會把分數推得更高，當然路線中失敗的風險也更高。且難度係數高的動作，很可能每一招都沒做好或跌倒，還要跑去撿噴出去的滑板，

反而耽誤時間，最後可能只能做出三至五招，分數非常低。（弟弟大班時有一場賽事就是如此，摔倒後跑去撿滑板，加上個子太矮爬不上比賽設施等等）我們跟教練討論後，弟弟決定挑戰自己，選擇難度較高的方式來面對今年自我的「期末考」！

高難度「夢幻」路線

首先，安排路線。比賽是在南港極限運動中心舉辦，弟弟平常多在這裡訓練，和教練確認了今年學習的各種招式，並安排在路線上，包含空中抓板轉體三百六十度、碗池內 Frontside Noseblunt 和 Kickflip Blunt 等。這些招式對小二的弟弟來說，都是難度超高的動作。當路線初步排定後，我跟教練都覺得這趟路線規畫得很「夢幻」（笑），對弟弟來說從頭到尾都是大招，都是「會做」，但要

「熟練」很難，且實施起來會「非常艱辛」，尤其要串起來一氣呵成，簡直是「天方夜譚」。其中我們也討論過是否把中間幾個招式換成較簡單的，一樣可以完成路線，但竟然現場就被弟弟否決了！他覺得那些高難度的招式就是要「秀」給大哥哥、大姊姊們看的。而且他也知道難度較高的，分數也較高，勝出的機率也會大增。（但他似乎不知道單一招式的失敗，有可能會導致全盤皆輸，而且訓練的難度增加數倍！）所以在弟弟的堅持下，我們花了一週的時間，邊跑路線邊測時間，再加上做招式的時間，大約剛好四十五秒，就這樣！比賽路線敲定了！

其次，體能訓練。就算是成年人，單單在滑板上繞行極限場地一圈都會氣喘呼呼的，更何況一個二年級的孩子，還要做出各種高難度動作，能有多少體力來應付？核心和腿部力量在滑板運動中相當重要，在不給弟弟太大的壓力下，跟教練請教了一些可以在家做的訓練，例如跟姊姊猜拳比賽跳上階梯，可訓練平衡跟腿部肌肉，邊打電動邊練習深蹲，可以訓練核心，以及站在放置於圓筒上的空板

（沒裝輪架的滑板板身）跟爸爸玩接球遊戲，訓練平衡、反應和核心……這樣弟弟晚上在家玩樂的同時，也能達到訓練的目的。這些訓練都很耗體力的，以往弟弟晚上上床後，還會咬著他的臭被被偷偷跑到我們的房間來抱抱說：「把拔、馬麻晚安！」訓練開始後都直接秒睡。

第三，課業平衡。為了年底的比賽，幾乎榨乾了弟弟的時間，在不耽誤學業的情況下，除了每週三上午請假訓練外（低年級上半天課），其餘時間都是早上正常上課、下午訓練、晚上媽媽安排弟弟寫課業內的評量，週二晚間則請家教幫弟弟和姊姊補強學校功課。或許低年級的關係，弟弟的理解力也不錯，成績維持得滿理想的（平均大約九十分）。週末假日則視天亮的時間而定，大約五、六點就起床了，吃完早餐便到滑板場開始練習，一大早滑板場幾乎沒人，訓練時比較不會受到干擾，一直練到中午。下午則是自由玩樂時間，游泳、浮潛或騎腳踏車。越接近比賽的日子，弟弟的生活節奏就比上班族的爸爸越緊湊。

規畫好一切後，我們就開始正式訓練了。教練把比賽路線拆成前、後二個部分，各約二十多秒，弟弟分別熟練後再把路線完整串接起來。前半部的路線，一開始就是從大約四米左右的高度一躍而下，光這一步要克服對高度的心理障礙就花了二天時間。而滑行下來到路線中的小平台（fun box）時，弟弟要飛躍跳起抓板轉體三百六十度，這是個高難度的動作。教練光是教弟弟滑行下來、準備飛躍轉體的姿勢，就花了整整二週。一開始起步的動作就花了二週，而且成功率只有二成。除了一直摔倒外，弟弟也因常常用左手抓住板子準備飛躍的姿勢，把手指都磨破流血了（為了增加與鞋面的摩擦力，滑板的板面是砂紙，沒錯，真的就是砂紙）。因為手指磨破，弟弟就會避開會痛的地方，改用虎口來夾住板子，但手那麼小，當然抓不住。

因擔心前半段的路線若一直練不好會影響弟弟的士氣，教練則讓弟弟先練習後半段的路線。我則趕快到處尋找合適的手套，保護弟弟的手指。但弟弟的手實

為了和姊姊猜拳
跳階梯而在熱身
的弟弟。

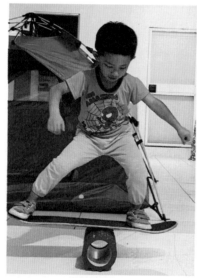

用圓筒上的空板訓練弟弟的
平衡、反應和核心。

弟弟在跳跳床
練習平衡感。

在太小了，網上和滑板店都找不到適合的手套，最後在某家大型戶外運動連鎖店

找到大小合適的手套，但很奇怪，只有一隻手的手套！花了十幾分鐘尋找另一隻

未果後，只好厚著臉皮跟店員詢問：「請問這個手套的右手在哪？我一直找不

到。」店員：「這是高爾夫球運動專用的，只賣單手的喔！」當下我尷尬得腳趾

頭差點在賣場地板挖出一個洞來！

　　最終，戴著「二隻」白色手套，加上全身裝備，練習場上的弟弟看起來好專

業啊（雖然是高爾夫手套）。弟弟磨破皮的手指有稍微包紮處理，加上戴了手

套，抓板動作有些微妙的改變。這次弟弟在空中可以完美抓住滑板轉向了，但因

為上一個動作是從高台上滑下來，因鐘擺效應會把弟弟在對面斜坡的頂端拋得比

較高，這時在空中轉體落下時就會轉過頭。在教練的調整後，這一高難度的出場

招式終於順利完成！弟弟飛在空中的感覺超帥的！

學會思考比賽招式

弟弟這次是二年級了，他開始會有一些練習的思考。這次比賽路線中的每一招每一式，對二年級短腿的弟弟來說，都不容易。雖然全心全力努力練習，偶爾還是會有某一招明明原本會做、但練習時卻怎麼也做不出來的困境，常常使他急得不斷重複做同一個動作（還偷偷掉眼淚）。這些問題往往只是一些小地方沒做好，可是在他小小的腦袋裡卻怎麼也解不開，如果教練在場還好，可以立即提出糾正，但如果只是我這老爸陪練，他可能就要摔很多次了。每次我都有錄影，比起之前，弟弟在二年級後更常主動要求我看看之前的影片，或是把他失敗的影片傳給教練指正，快速找到問題點；他也開始會思索在某些招式之間，加入一些爭取緩衝的招式。弟弟很顯然開始學會「思考」了。

一個半月的密集訓練後，前半段和後半段路線都已大致完成，成功率約各有

八成。接下來就是合併成一條完整路線的訓練了。平常在家的體能遊戲訓練雖然有幫助，但面對成人組的道具，平均都有一百六至一百七十公分的高度，而弟弟僅一百一十公分，仍然非常吃力；再加上熟練度不夠，每一招都會浪費一些力氣在平衡上，整體下來就花費太多體力了，很難支撐弟弟跑完全程並做完所有的招式。

因為比賽場地的道具有高

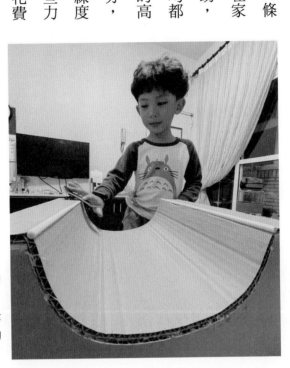

用瓦楞紙製作的迷你 U 台模型，再以手指滑板示範每一招之間的關聯。

低起伏，招式和招式之間的動能，就是靠上一招結束後，往下一招的過程中加速。為了讓弟弟更清楚招式之間加速的重要性，我跟弟弟一起DIY，用廢棄紙箱的瓦楞紙製作了迷你的U台模型，用手指滑板示範，讓弟弟了解每一招之間的關聯。看似無關的前、後招式，往往需要在前一招時蓄力，順勢下壓來累積下一個動作的動能。小小的瓦楞紙道具竟然發揮了大大的作用，弟弟瞬間理解了其中的關聯。十三項招式融入比賽路線，需要一項一項地調整，招式之間的動作，身體要做些微調，每天的練習都有一點點的進步，穩定度也慢慢提升了。

眼看比賽時間接近，越來越多的參賽選手紛紛到比賽場地練習。雖然弟弟可以跟大家一起玩，但是訓練的時間也會相對減少，因為場內有很多人在上課或練習，常常要等到路線清空後，弟弟才能趕快跑一趟，然後又是繼續的等待下一次的清空。

167

要練習也要玩

因為弟弟年紀小，「玩」對他來說還是很重要的，但練習也很重要。於是我跟弟弟討論，調整他練習的時間。為了減少干擾和安心練習，又可以在練習後跟場上的好朋友「玩」一下，我們將練習時間調整為「清晨」！這樣即可避開九月炎熱的陽光，又可以在專心練習後，跟剛來的小夥伴玩一下。為了不影響弟弟充足的睡眠，每晚上床時間調整為八點，下午再補充一個小時的睡眠（小小孩睡覺很重要）。

清晨五點的滑板場，天色微亮，伴隨著徐徐的微風，悠閒吃著早餐，慢慢地穿戴護具，看著弟弟熱身時踩在滑板上慢悠悠到處繞行，時而閉眼享受微風、時而小嘴兒哼唱著兒歌好不愜意。半個小時的快樂熱身時光一下就過去了，正式練習時弟弟立馬從睡眼惺忪轉為專注的表情。此時整趟路線完整跑完的機率僅為百

分之五，但距離比賽只剩十天了啊！

同一趟路線每天反復著跑，慢慢抓到感覺了。前面的三到五招可以穩穩地完成，再到六招、七招！弟弟每天都有顯著的進步，心智也越發強大，開始會主動要求我幫他看某些招式哪裡沒有做好，連續招式失敗時，懊惱地大叫一聲後，隨即再來一次。摔倒了也不再像貴妃那樣，側臥在滑板場上等我去抱他起來，自己會偷偷抹去眼角的淚水，抓著滑板就屁顛屁顛地爬上高台，自己「呼呼」後繼續練習。

比賽的變數也是要考量的。幾次的比賽經驗告訴我們「變化永遠大於計畫」，滑板比賽最大的變數在於天氣，只要場地濕了就無法比賽。但除了場地因素外，最大的變數就是自己。記得弟弟一年前的一場比賽中，因為做高台的動作時跌倒，跑下來撿滑板後，竟然爬不上大約一百六十公分高的斜坡，因為是光滑的木質斜面。教練趕緊衝入場內幫助弟弟爬上高台繼續比賽（後來這個動作被裁判糾

169

正）。雖然事隔一年，但弟弟身高僅長高了五公分，爬上斜坡還是很吃力。

因此，這次比賽我們也針對已知可能的「意外」做好準備。在比賽前十天改變訓練方式，每一趟都必須跑完路線中所有的招式，不管是在哪一招失敗或跌倒，滑板一旦噴出去，都要訓練弟弟迅速撿回滑板接續下一招，完成整條路線。

比賽場地很大，有時光跑去撿回滑板就浪費了很多時間。訓練的重點也放在開放區域的招式，要更謹慎完成動作以免滑板噴出去；較高的斜坡也多爬幾次。從第一招開始，每一招都要測試跌倒後接續下一招的狀況，反覆不斷練習。

雖然開放式的場地有頂棚，但在秋老虎的加持下溫度依然爆熱。媽媽更是貼心幫弟弟準備了消暑的小電扇、冰袋。中間休息時，我望著場地，地板上依稀可見弟弟落下的汗水，一點一點的，就像地圖上標示藏寶位置的路線圖。

最後五天的練習時間！因為練習翻板的動作，鞋頭不斷和板面的砂紙摩擦，二個多月磨損了七雙鞋，滑板也換了四片。這時教練看到弟弟的護具跟滑板已經

嚴重磨損了，便帶了一組新的護具和滑板給他換上，廠商也及時提供了新的鞋子。原本我還擔心賽前更換裝備，弟弟要重新適應，會影響訓練進度，但教練早就考量到這一點了，更換的裝備和鞋子，規格型號和之前的一樣，影響不大，而

強化訓練一週的鞋子。

換上新滑板，弟弟超開心。

且新的板子因為砂紙也是新的，摩擦力更好。弟弟換上新裝備後整個開心到不行，清晨的熱身時間，嘴巴都笑到沒合起來過。訓練過程中弟弟也覺得護具舒適度沒有差異，且鞋子和滑板都是新的，翻板時更順暢。

然而，此時整趟路線零失誤的成功率仍然僅有六成，直至賽前一天，也只有提升到七成。

第十二章
決戰時刻

在弟弟三年的滑板學習中，我也在學習，我學習的是如何站在教練的角度協助他，當弟弟做不熟悉的招式時，學習在哪一個容易跌倒的點，出手抓住他，盡量不要讓他受傷。此外，我也在學習如何把老爸的角色做好，除了孩子的身體健康，心理層面也很重要。從弟弟四歲的第一場比賽開始，我就灌輸他比賽不是考試，僅是跟平日一起玩的小夥伴以及參賽的哥哥、姊姊們，一起把今年學到的招式在台上展現出來，和平常在滑板場上玩沒兩樣，而且當天不會有人跟你搶滑板場上的道具，整個滑板場只有你一個人，讓小夥伴們可以看到你厲害的招式！

（平日弟弟玩樂時，總愛跟滑板友說：「你們等等喔，看我這招超酷的～」）只要

平常認真練習，比賽時就放輕鬆地玩吧！

這樣的觀點從小灌輸好後，觀察這二年比賽，弟弟都可以做到從容面對，反而是我這個當老爸的，每次比賽前一晚都會失眠、賽前三天極度焦躁，但我都隱藏得很好，不敢讓他察覺以免受到影響。弟弟則是很享受整個比賽的過程，完賽後還沒公佈成績，他就裝備一丟跑去找人玩了，我還要躲在場邊等心跳恢復平靜、血壓回穩……

在這二個多月備賽期間，發現「情緒」很容易影響弟弟的表現，而且無法當下處理好。孩子對各項事務的專注度不可能永遠處於頂峰，如何協助他「維持熱度」是一道難題。這段期間，弟弟不斷面臨低潮，二個多月重複做一樣的事，大人也會受不了。當老爸的每天都要想新花樣來激勵他，舉凡帶他的小熊包包到滑板場，幫他在腰間戴上他最愛的小恐龍鑰匙圈，抑或是完整跑完一趟衝過去給他

「親親抱抱舉高高」，還有幫他下載一家人可以同時一起玩的解謎遊戲，每天都有小小的目標，讓他抱著期待到滑板場練習（為此老爸的腦子都快要想到秀抖了）。雖然只是一些小小的期待，但還是能發揮作用，常常練習到一半時，弟弟就會跑到休息區問我：「等等這趟如果再跑一次 Perfect Run，晚上可以一起玩我們昨天過不去的那關嗎？」也會常常跟一起練習的小夥伴分享當天帶去的小玩具。心情好了，做招成功就不難了，會從「例行公事」轉變成「想要完成」。

賽前最後一天，依過去的經驗，早上一定有非常多選手到現場練習。我們依

弟弟最愛的小恐龍鑰匙圈。

然清晨就先來了，我簡單說明了一下隔日比賽要注意的重點後，弟弟就開始熱身，順順穩穩地跑了幾趟後，就放生讓他去和小夥伴玩了。九點不到，我們就開開心心收拾裝備，回家打電動了。

賽前練習失常

決戰時刻終於到來！清晨天還沒亮，弟弟就打開我的房門，鑽進我被子裡說：「我們幾點要出門啊？」整夜失眠的我看了一下手錶，四點半，便抓著他裹緊棉被再睡了五分鐘。媽媽前一晚就準備好了小零食、電風扇（感覺好像要去看野台戲），起床簡單洗漱後，全家就出門前往賽場了。

抵達比賽場地時，天色微亮，工作人員還沒到現場。跟平常訓練時一樣，弟弟悠閒地吃著早餐，和姊姊打鬧著，緩緩穿戴護具，媽媽貼心幫他擦掉滿臉的蛋

糕屑，一樣悠哉悠哉地邊唱「帥帥的大男孩」邊慢悠悠地滑行，直到場邊陸續有車子抵達，其他選手紛紛來練習時，弟弟才開始正式練習。不過不知道哪裡不對勁，一開始就一直掉招。起初以為是弟弟熱身不足，但持續半個多小時，始終不見好轉，場內的人也越來越多了。從高台滑下去後的第二招空中抓板轉體三百六十度，一直失敗，一次都沒有成功過。瞬間我也急了，於是馬上跟教練聯絡，希望他早點來賽場；也問弟弟發生了甚麼事，怎麼會突然招式做不出來了呢？當然他也說不出個所以然，好吧，還有點時間，於是叫他先到場邊休息一下，等教練來了再練習。

教練到場後，我跟教練簡單說明了一下狀況，教練隨即要弟弟放輕鬆，且這幾天的練習狀況都不錯，而且教練還帶了弟弟最愛的手指滑板，不管今天比賽結果如何，賽後就送他一組手指滑板。說罷，就帶著弟弟到賽場外圍幫弟弟再次熱身，讓他在原地練習豚跳、翻板等基本功，直到弟弟臉紅通通、開始喘氣，教練

才說：「休息一下吧，等等再十分鐘就開始你們這組比賽了。賽前還有十分鐘開放練習的時間，到時候再跑一趟吧！」這時教練也拿出了手指滑板遞給弟弟：「比完賽才可以打開喔！」原本還有點皺著眉頭的弟弟，瞬間就變得笑咪咪了。

賽前最後十分鐘的練習時間，場地上很多選手都在練習了，弟弟的第一趟練習依然不順，滑板還飛出跑道砸到觀眾！我趕緊跑去關心，還好對方沒有受傷。

撿回滑板時，看到弟弟有點擔心弄傷了人家，便開玩笑地跟他說：「被板子打到的人沒有受傷，還說被弟弟的板子打到好好笑喔。」弟弟立即朝向被板子打到的人群敬禮示意。

由於參賽人數頗多，十分鐘跑不了幾趟，眼看剩下最後二趟左右的時間，教練告訴弟弟，如果今天三百六十度轉體的狀況不好，就改成直接飛

起來做下一招就好，不要勉強！讓弟弟把剩下的二趟熱身直接捨棄三百六十度轉體，改為直接飛起後做下一招。此時已經有人開始在場邊幫弟弟加油打氣了，或許因為是全場最小隻的關係，越來越多人幫弟弟打氣！

這我兒子啦！

出場的順序，弟弟排在中間，遠在台下的我，看到弟弟在隊伍中開始跟其他大哥哥玩了起來，還展示他未

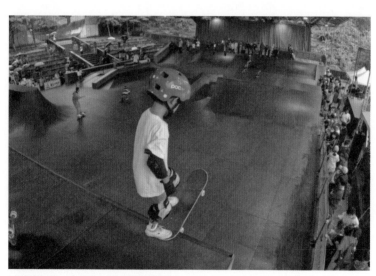

比賽當天，來了不少家長和觀眾。

179

拆封的手指滑板，有說有笑的，瞬間感覺到好像只有我自己在緊張。裁判誇張地介紹「楊小弟」後，弟弟正式站上四米高的高台，台下此起彼落喊著：「楊小弟加油！」由於觀賽的人很多，我在台下找不到好的拍攝位置，只能擠在場邊的人群裡。隨著裁判的倒數：「五、四、三⋯⋯」弟弟突然轉頭，一眼便鎖定我的位置，盯著我看，然後嘴角露出了一絲絲的微笑。弟弟怎會一轉頭就找到我？又為什麼露出微笑呢？我隨即左右環顧，好奇弟弟是不是看著我旁邊他認識的人？又或是看到我身邊的姊姊在跟他做鬼臉？

裁判的倒數已喊到：「0！」只見帥氣的弟弟絲毫沒有猶豫，踩下了四米高台，接下來直接飛起做出了三百六十度轉體抓板，絲毫不拖泥帶水！落下後滿場的歡呼聲！連媽媽都興奮得抓著我的手大聲喊著：「楊小弟好帥！」瞬間從媽媽化身成粉絲了！（ㄟ！ㄟ！ㄟ！是誰平常晚上睡覺前都會小聲告訴我，覺得弟弟訓練好辛苦喔！不要再讓他摔倒了啦）接下來的動作在弟弟淺淺的微笑中順利完

成。後半部雖然有一個動作前腳稍沒踩穩，好險沒有摔倒噴掉滑板，大魔王招式 Kickflip Blunt、Frontside Noseblunt，以及飛越L角空中抓板二百七十度等三項招式都完美展現。每出一招，現場就一陣歡呼，連主持人嗓音都高八度，現場嗨到了最高點！接下來的第二趟比第一趟更完美，當下恨不得舉著大牌子告訴大家「這我兒子啦！」只是至今為止，我還是不解高台上那個瞬間，弟弟怎會在人群中一眼就找到我？更不解的是那一抹微笑……

賽前跟弟弟有打勾勾，因為這次比賽參加的是兒童組，會挑戰很多大哥哥、大姊姊，所以只要得到前五名，就可以任選一種遊戲卡帶。他一直想要薩爾達的遊戲卡帶，訓練期間也常常用平板觀看遊戲內容，早已對每一個關卡如數家珍。

弟弟跑完後，早就一溜煙跑去場邊找朋友玩了，我和太太在場邊等待其他組別跑完後公佈成績。正當我在觀看當天錄製弟弟比賽的影片時，他突然跑來問我：「如果第一名，可以買兩個卡帶嗎？」我邊看影片邊心不在焉地答應他……

「當然沒問題啊！你練得這麼努力！」只見他奸笑地抱著媽媽說：「成績公佈囉！我是金牌！」（可惡！竟然不是抱著我！）我跟太太驚訝地站起來衝向服務台，一路上已經有人在恭喜弟弟奪冠了！我第一時間跟教練分享了喜訊，原本等待成績就很緊張的心情，現在感覺心跳更快了，當然是因為開心啦！

參加較高組別的比賽一直是弟弟很嚮往的，因為可以和大哥哥們一起玩，雖然這次很遺憾有位厲害的哥哥因賽前受傷沒有參加比賽。弟弟這次的表現很棒，二年級的小小朋友可以力抗場上的大哥哥，扛得住場上的壓力，完美地把平常訓練的動作呈現出來，也把當年度所學的全部發揮出來，連教練都很驚訝。原本早上因抓板三百六十度轉身不順，預計會少一招，但在神祕的微笑後，竟全數按計畫進行！雖然領完獎我們離開後，接到比賽單位的通知，因場上裁判計算成績錯誤，弟弟變成第二名，但已經不重要了。七歲的小小朋友能夠戰到這一步，在我心中已是王者。且答應要送他的二張遊戲卡帶也不能賴皮。

校長的鼓勵

賽後弟弟回歸平常上學和滑板訓練的節奏。一大早我們便接到「幼兒園」老師們的祝賀，雖然弟弟幼兒園畢業已一年多了，老師們還是持續為弟弟加油打氣，真的很感動。

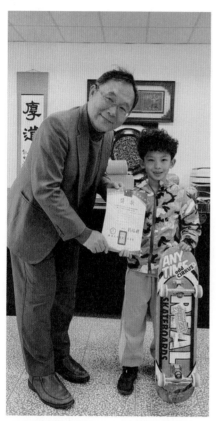

校長頒發獎狀給弟弟，鼓勵他持續在自己喜愛的運動上前進。

小學週二的朝會上，嬌小的弟弟拿著滑板站上講台，接受校長頒發獎狀，表揚弟弟優秀的表現和為校爭光，並且校長還跟大家詳細介紹，弟弟從四歲開始就熱愛滑板運動，透過持續的練習在自己喜愛的滑板場上發光發熱，以及如何兼顧學業（拿到模範生），利用課餘時間每天練習，一步一腳印朝著目標邁進，藉此鼓勵同學，讓大家知道在人生的道路上會面臨很多選擇，只要堅持自己選擇的道路，持續努力，哪怕每天只進步一點點，最終還是會在自己選擇的道路上發光發熱。

看著台上拿著滑板領獎時神情專注的兒子，數百幀弟弟在板場上跌倒受傷、揮汗如雨，以及挫敗時落淚的畫面，頓時浮現在眼前，伴隨著校長激勵人心的說話，剎那間讓我這個老爸再次熱淚盈眶了！

後記

滑板在台灣還是屬於小眾運動，師資、場地，以及國際比賽的經驗都比較缺乏，如果要讓弟弟持續在這條路上發展，勢必要想辦法拓展弟弟的視野。但礙於上班族家庭，暫時無法提供弟弟十分完善的體育訓練。另外，我們也擔心孤注一擲，會影響弟弟往後各種可能性的發展。

因此，關於弟弟未來想往哪方面發展，我們決定多讓他嘗試。而回顧過去弟弟四年的「玩板」生涯中，我們一路來跌跌撞撞，希望在生活／玩樂、課業／興趣中找到平衡點，歸納了一些心得，想跟大家分享。

一、探索孩子的熱情

首先，要了解孩子是否對滑板運動（或其他興趣）有真正的熱情。家長即使有所期望，也要聆聽孩子的意願。如果孩子對滑板運動有熱情，那麼就可以考慮提供更多的支持和機會。

當初弟弟是因跟姊姊搶聖誕禮物失敗，才拿到滑板；後來因為玩滑板可以到戶外、且可以認識好朋友而「喜歡」滑板；為了追上進度可以和小夥伴玩在一起，而「努力練習」；漸漸在這項運動上取得「成就感」。在弟弟小小的世界裡，都是圍繞著滑板，我們則是適當地鼓勵和支持、期間設定一些短期小小目標或參加比賽，也適時提供達標的小獎勵，讓訓練過程不是那麼的枯燥無味。這段期間，弟弟也有經歷低潮、短暫愛上騎單車的自由自在，但只過了半個月的時間，他就抱起板子吵著要去滑板場跟小夥伴們一起揮灑汗水了。

在玩滑板的過程中，弟弟自己也漸漸了解「堅持」的重要性，五歲時就會自

已跑來告訴我：「還好我有堅持練習，現在才可以玩得這麼順！」聽到弟弟自己這麼想，付出再多的時間和陪伴都值得了。

二、培養多樣技能

盡早開始培養孩子的多樣技能和興趣，不僅有助於他們的全面發展，還能減輕他們未來學習的壓力。除了滑板，鼓勵孩子參加其他體育、藝術或學術活動。

孩子未來的世界會怎樣？發展會如何？我不知道，也自認沒有屬害到可以幫他們畫好未來藍圖，或許弟弟在些許年後迷上電競、愛上改車，改變了未來的志向，只要是他真心喜愛的方向，我覺得都很棒。弟弟目前的生活不全然是滑板，其間我們也讓他和姊姊多接觸其他活動，舉凡動態的棒球、攀岩、游泳、滑水等等，靜態的美術、醫療夏令營，以及打電動，只要有機會，都會讓他們嘗試。弟弟五歲時的願望是長大後要修理大卡車，我甚至安排他去好友上班的車輛維修

廠，請老闆耐心解說車子的構造，以及故障排除的方式，當場還教他如何「換輪胎」。多多豐富孩子的知識和體驗，讓他們有機會探索自己的強項和喜愛的事物、拓展視野，未來就會有更多的選擇。

三、教育和學業

孩子的教育和學業還是最重要的。即使弟弟非常投入滑板運動，我們還是要求他在學校的功課一定不能馬虎。學習能幫助孩子發展解決問題的能力和智慧。

媽媽在家裡是兼任老師的角色，弟弟還是幼兒時，玩樂之餘都會幫他規畫學習的進度。我和媽媽都不是所謂的學霸（分別念到研究所和大學），亦沒有要求孩子在學習上取得非凡的成就，而是和運動一樣，希望給他「快樂」的學習環境。

「想要學習」比「應該要學習」的效果好，「理解」比「死背」的效果更

好。弟弟在幼兒園時,我會運用繪本讓他多練習使用手指、邊寫邊玩,上國小後也常常誇獎他字寫得不錯、算術很棒。記得剛上一年級時,我還謊稱老師打電話來誇獎他字寫得超漂亮!弟弟當下睜大了眼睛,驚訝到不行。爾後寫功課時,他都會叫我看:「把拔你看,比昨天寫的更好了!」

在學習上獲得小小的成就感,自然就不會那麼排斥學習了。我們家裡沒有一百分的迷思,國小每次測驗後,會讓弟弟自己反思成績:為什麼這裡會錯誤?下次要怎麼改進?媽媽為了不讓弟弟在學習上受挫,都會在寒暑假「預習」下個學期的功課,讓姊弟倆在老師上課前就知道課程方向,學習時會更容易「理解」,少了挫折感,學習會更加平順。

弟弟因升到三年級後,課業變多了,原本下午的「練功」時間一下就被課業占據。因此,我們就和老師及教練溝通,在不要影響課業的狀況下,練習時間做了些許調整,讓弟弟僅每週一最後一堂課提早放學,週三、週五都是上半天課,

假日也維持滑板訓練，其餘時間就跟同學一樣正常上課，在運動和課業間取得平衡。

四、專業指導和培訓

如果孩子展現出滑板運動的天賦和熱情，可以考慮聘請專業教練或指導，提高他們的技能，讓他們在這個領域取得更大的成就感。

弟弟剛開始學滑板時，因為我這個笨爸爸的關係，吃了很多苦頭。買了不對的護具讓他受傷、挑了便宜不符合尺寸的滑板讓他學習效果不佳、不知道「滑板」這個項目有教練可以指導，而是自己看 YouTube 影片教他「滑」滑板，磕磕碰碰亂玩一通。我的「無知」讓他受了傷、走了冤枉路，因此在我知道原來滑板有「專業教練」後，便勒緊了腰帶，讓正規的教練接手。從最基礎的訓練開始，如何安全地站上滑板、正確地穿戴護具、正確摔倒等等，有系統地教導弟弟，也

幫弟弟依照當時的程度，報名參加比賽，安排練習進度，一步步紮穩打，慢慢朝向目標前進。

五、管理時間和平衡生活

確保孩子有足夠的時間休息、社交和娛樂，避免過度專注於滑板或其他特定興趣，以至於太疲憊和失去其他重要的生活體驗。

有段時間，密集的比賽把弟弟的生活塞得滿滿的，「不是在滑板場，就是在前往滑板場的路上」。身體與心理的疲憊持續累積，那段時間弟弟練習的效果明顯低落，小小年紀，卻感覺像是上班等下班。雖然訓練過程多多少少夾雜他喜歡的玩樂時間，但成效並不好。

當時我便跟弟弟討論了一下，把下午的練習從每天改為隔天，並增加了滑板場純玩樂的時間，晚間則是學習以及家庭遊戲時間（一起打電動）。實行後，感

覺弟弟的熱情又回來了，練習較有效率，自己也會專心練好，這樣就有更多的玩樂時間，每晚的功課也在九點前就寫完了。

這樣的調整和規畫，讓弟弟在滑板、課業、生活三方面都兼顧了，我覺得很適合跟大家分享一些細節：

建立時間表：制定一套時間表，將學業、訓練、休息和娛樂時間填入其中。確保時間分配合理，以免壓力過大或體力無法負荷。

學會拒絕：教導小孩學會拒絕一些活動或邀請，以確保他們有足夠的時間進行訓練和準備學業。弟弟或姊姊常常因為小夥伴邀約，就在同學家或旁邊公園玩很久，因此而耽誤原本的練習或學習。

休息和娛樂：確保有足夠的時間休息和娛樂。這有助於減輕壓力，保持身心健康。「玩」真的很重要！

家庭支持：一家人應該共同參與時間管理，確保每個家庭成員都有時間追求

各自的目標，同時又有時間享受共度的時光。

六、目標設定和追求夢想

協助孩子設定明確的目標，並鼓勵他們努力實現。這樣的過程可以幫助他們建立自信和毅力。

不只是滑板運動，任何小孩真正喜愛的事物，從小就培養他們設定好目標後，可以做到「堅持」、專心一致。「當一件事只要做了一千次，你就很熟練。做了一萬次，你就是專家了！」這句一直是姊弟倆從小聽到大的話，弟弟就連打電動也會這樣要求自己，沒有達成目標或是這關打得不完美，就堅持不玩下一個關。

目標確定了，就把它拆成更小的目標，訂定完成小目標的合理時間，不要好高騖遠，一項一項完成，越做越有成就感，就可以維持實現大目標的熱度。

193

七、開放的對話

與孩子保持開放的對話，聆聽他們的願望和需求，尊重他們的意見，並在規畫他們的未來時，和他們一起討論、選擇。

「失敗教育」也很重要。家長可以朋友的角度，和小孩討論每一次失敗的原因，以運動來說，現在比較方便，可以用影像記錄每一次的動作。小孩失敗時，適時安慰他：「失敗也是自我學習的機會！」雖然失敗了，但是每一次都有進步，就不是失敗，只是「還不完美」，每次的失敗，是為了完美而做的最好準備。

和小孩經常對話，從中聆聽他們的願望與需求是很重要的。我是用「同學」、「板友」的角色，跟他討論功課或滑板，往往比命令的方式更有效率，也會讓這個臭小子更願意跟我討論事情。

尊重小孩自己的意見也很重要。例如，弟弟剛開始一對一上滑板課時，下午

是練習時間，晚上則是寫功課和娛樂時間。弟弟常常因為功課進度緩慢，造成晚上的遊戲時間被壓縮得很短，玩具剛剛擺好，就九點要睡覺了。

後來，弟弟為了加快寫功課的進度，有一天他自己提議要在「客廳」寫，不懂的時候可以馬上問姊姊或媽媽，他覺得這樣就能在八點前寫完功課，還有一小時的娛樂時間。當下媽媽覺得功課就是要在書房寫，便否決了弟弟的意見。當晚上我跟媽媽溝通，覺得這是一個讓弟弟學習「說到做到」，也是我們尊重他決定的機會，於是隔天就答應了弟弟的要求，並告知：「自己決定的事情自己要做到喔！」弟弟開心鼓著小臉說：「沒問題！我要說到做到！」而且寫得快的話，有更多時間可以跟姊姊玩。」自此之後，每每吃完晚餐不用催促，弟弟就會把聯絡簿和功課排在桌上，開始按進度寫作業。

雖然每個孩子的個性不同，然而整體來說，若能平衡孩子的興趣和其他方面

的發展，確保他們未來有多種選擇是最理想的，且要常常和孩子溝通，以充份支持他們的需要和願望，這樣能讓他們感受到家人的愛心，也會越來越有自信。

國內親子教養專家、極限運動員感動推薦

很榮幸拜讀楊先生為楊小弟撰寫的《我要飛高高!》。這是一本回憶錄也是育兒經。身為楊小弟的校長,為他努力不懈的精神感佩;而楊先生就像親子專家,以輕鬆風趣的筆法,毫無保留地把育兒甘苦談分享給大家,建議各位父母可以詳讀這本書,我誠心推薦。

——呂金榮　金龍國小校長

剛進入幼兒園時,弟弟非常怕生,但也很勇敢,小哭一下就沒事了,很快就和同儕玩在一起。尤其在體能課,跑跳等項目都難不倒他,所以我號稱弟弟是「音速小子」。透過這本書,可以看到弟弟更多勇敢和成長的面向,希望弟弟繼續努

力，加油！老師祝福你。

——王素月　保進幼兒園老師

孩子的好奇心與勇氣，是家人的信任與陪伴才能養成。楊小弟飛高高除了自身天賦異稟，更是全家人雙手的舉起！

——鄭俊德　閱讀人社群主編

千禧年開始被大家熟知的滑板運動，在東京奧運後迎來了生機蓬勃的新時代。楊小弟誕生於全新的滑板時代，將踩著滑板跨越成長的歡笑與淚水，用小小的身軀對抗地心引力。誠摯邀請大家透過這本書《我要飛高高！》一起進入楊小弟的滑人圈。

——Gold Banata　odd CIRKUS 滑板鞋品牌經理

楊小弟是我在板場見過最有禮貌的小孩，每次見到他都覺得充滿活力，非常可愛！他不斷練習，即使失敗了，總是擦擦眼淚，繼續練習，看了心疼又佩服。這幾年來，發現他成長了許多，因為滑板，在板場散發出自信的光芒，魅力十足！

以前就有觀察到，爸爸總是陪伴著楊小弟，不是以責備的方式調教，而是像教練般的方式，提醒弟弟為什麼會失敗、要如何調整下次的嘗試、給予鼓勵，這樣溫馨的畫面非常罕見。現在家長都忙碌於打拚生活，真正可以這樣陪伴孩子成長，一同參與，真的很棒，非常推薦這本書給大家。

——Cindy　衝浪滑板教練

楊爸爸用簡單、真實的視角，生動地敘述他的孩子如何愛上滑板的旅程。樸實動人，值得一讀！

——ALAN 教練　┇滑雪 YouTuber

我要飛高高！

滑板楊小弟摔倒不哭哭，勇敢繼續練習和得獎的成長之路

作者	楊慶仁
主編	劉偉嘉
校對	魏秋綢
排版	謝宜欣
封面	萬勝安
出版	真文化／遠足文化事業股份有限公司
發行	遠足文化事業股份有限公司（讀書共和國出版集團）
地址	231 新北市新店區民權路 108 之 2 號 9 樓
電話	02-22181417
傳真	02-22181009
Email	service@bookrep.com.tw
郵撥帳號	19504465 遠足文化事業股份有限公司
客服專線	0800221029
法律顧問	華洋法律事務所　蘇文生律師
印刷	成陽印刷股份有限公司
初版	2024 年 1 月
定價	380 元
ISBN	978-626-98116-1-8

歡迎團體訂購，另有優惠，請洽業務部 (02)2218-1417 分機 1124

特別聲明：有關本書中的言論內容，不代表本公司／出版集團的立場及意見，由作者自行承擔文責。

國家圖書館出版品預行編目 (CIP) 資料

我要飛高高！：滑板楊小弟摔倒不哭哭，勇敢繼續練習和得獎的成長之路／
　　楊慶仁著 . -- 初版 . -- 新北市：真文化，遠足文化事業股份有限公司，2024.01
　　面；公分 --（認真生活；16）
ISBN　978-626-98116-1-8（平裝）
1. CST: 滑板 2. CST: 運動訓練 3. CST: 通俗作品
993.953　　　　　　　　　　　　　　　　　　　　112020780